攝影
疑難診斷室

如果閃光燈垂直面對玻璃閃相機拍到

前　言

　　能否拍出一張好相片取決於「焦距」、「曝光」和「構圖」三大要素，這三者每一項都非常重要。

　　尤其是焦距；即使使用自動對焦相機，由機器來替我們對焦，但是對焦的位置只要稍有不同，整個作品的內容就會完全改觀。例如：想要拍攝纏繞在樹上的"常春藤"，但是焦距要對準樹皮呢？還是對準常春藤小小的葉子呢？一點小小的差距便會改變作品的主題和整體感。

　　此外，失焦的畫面會模糊暈開，可以藉此得到立體感，使作品呈現銳利或柔和的效果。

　　我並不否定相機的自動對焦功能，有時候甚至覺得比自己對焦來的正確，但是我希望大家不要認為對焦位置只有一個，不妨多多嘗試各種對焦位置。

　　其實只要多下一點功夫，拍出來的相片就會展現大大的不同。除了焦距之外，改變一下觀察的角度，去發掘以往從未注意到的事物也是一種好方法。讓我們丟掉既有的觀念和成見，以新鮮的心情面對拍攝對象，卡嚓按下快門，一定能夠得到嶄新的拍照樂趣。

目錄

【本書的閱讀法及使用法】

本書是向全國各地的業餘攝影團體及攝影社團收集了許多攝影方面的疑難雜症，再從中選出常見的問題，加上有實際幫助的建議和解說，分成三章（第1章基礎知識，第2章　諮詢室，第3章　方便的配件）來呈現。

由於一般的〔Q＆A〕專欄常有讀者反應——「然後呢？」「能不能再講詳細一點！」「我們要的是實際拍攝時派得上用　的建議」等等，所以本書的原則是解說簡明易懂而且不省略細節，並且以拍攝時立即用得上的資訊爲主，分成〔疑問〕〔分析〕〔解答〕三部份來說明。

由於考慮到讀者層，因此解說時多以單眼反射相機為主要對象，但是如果該問題情況下一般多使用傻瓜相機、或是屬於傻瓜相機的問題，則以傻瓜相機為主。

就如同本書的姊妹篇『快快樂樂學攝影』一樣，希望讀者們也能藉由此書更加提升自己作品的層次，同時體會到更多攝影的樂趣。

疑問 提出疑問，必要時附上問題照片。

分析 判斷問題發生的原因。

解答 提供實用的方法以及確實的資料。

別忘了——興趣的基礎是享受樂趣。
儘情按下你的快門吧！

第1章

基礎知識

相機

單眼相機與傻瓜相機的不同點

使用35mm底片（一般常用的底片）的相機包括**單眼相機**，以及所謂的**傻瓜相機**。

傻瓜相機

體積小、方便攜帶

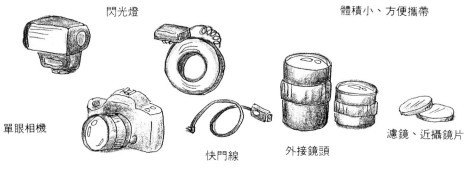

閃光燈

單眼相機

快門線

外接鏡頭

濾鏡、近攝鏡片

單眼相機可外接多種鏡頭以及各式各樣的配件

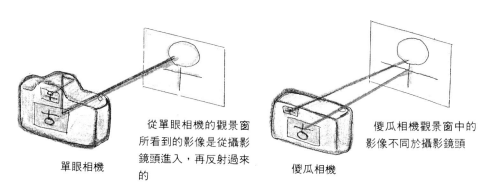

從單眼相機的觀景窗所看到的影像是從攝影鏡頭進入，再反射過來的

單眼相機

傻瓜相機觀景窗中的影像不同於攝影鏡頭

傻瓜相機

	單眼相機	傻瓜相機
形狀	前面突出一個大圓筒形鏡頭	多半是沒有凹凸的方正箱型
鏡頭	可配合使用目的來變換	鏡頭無法取下
曝光機能	可自行選擇光圈及快門速度	完全由相機決定
觀景窗的機制	所得影像來自攝影鏡頭	所得影像與攝影鏡頭無關

→也有例外情況

自動對焦功能及正確使用法

相機自動核對焦距的功能稱爲自動對焦（AF）。

● 單眼相機

多半採用偵測影像模糊度來進行對焦的方式（偵測位相差方式），但是如果遇到明暗對比不明顯的景物或是畫面中遠近景物混雜時很容易出錯。

● 傻瓜相機

通常是利用紅外線照射，根據反射回來的時間及角度來檢測出景物的距離（紅外線照射方式），所以透過玻璃或是鏡中的景像無法正確對焦。

自動對焦機制

單眼相機

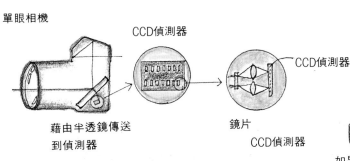

CCD偵測器

藉由半透鏡傳送到偵測器

鏡片
CCD偵測器

利用半透鏡把部份光線送到小鏡片，偵測器再從小鏡片的焦點位置來推測距離

AF的正確使用法 　　　對焦框

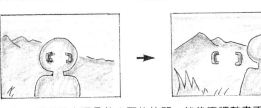

先把框框對準主題景物半壓住快門，然後再調整畫面（定焦）

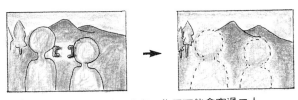

二人並列時，如果不小心注意，焦距可能會穿過二人中間對到後面的背景去

傻瓜相機

角度

如果相機距離景物太近（小於最小攝影距離）反射回來的紅外線，由於角度過大，將無法回到測焦窗。

使用傻瓜相機時

於是相機會誤判景物爲無限遠，所得照片便呈現焦距模糊狀。

11

曝光功能與使用法

現在的相機幾乎都能夠自動控制光圈和快門速度，以下是各種曝光模式的介紹。

1）自動設定（P模式）

此種模式是由相機自行決定最佳的光圈值和快門速度，以得到適當的曝光效果。使用此模式可以全心注意鏡頭並抓住快門時機。

可以捕捉到瞬間的精彩鏡頭

2）光圈優先（A模式）

光圈可左右景深（影像清晰範圍）和畫面模糊的程度，選擇此模式時，相機會自動配合光圈值來設定適當的快門速度。

可達到背景模糊或清晰的效果

利用相機內置閃光燈

相機內置的閃光燈只要把開關撥到ON，隨時都可以使用，是非常方便的照明設備。除了暗處之外，其實白天在明亮處也可以多加利用。當拍攝體逆光或是臉上有陰影，希望增加一點亮光時，不妨打開內置閃光燈試試看，可以拍出不同味道的照片喔！

3）快門優先（S模式）

選擇此模式可表現拍攝體的動感，相機會自動調整適當的光圈值。

可使背景和主題物呈現靜止或晃動的效果

4）手動（M模式）

此模式可依個人意願自由設定光圈和快門速度，觀景窗會提供曝光資料，但是即使不符合，一樣按得下快門。B快門（只要按住快門鈕，快門就一直開著的機制）就是設在這個模式下。

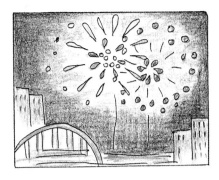

可設定自己喜歡的快門速度和光圈大小。B快門附屬於這個模式。

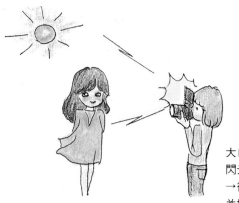

大白天也不妨多利用相機內置閃光燈來輔助拍攝。
→補充閃光可突顯陰影部份，並增加眼球的光彩。

★建　議
雖然只要按下快門就可以拍張照片，但是如果想得到更好的作品，請先了解自己的相機具有那些功能。一開始並不需要把所有的功能都用上，只要在拍攝過程一一學習各種功能就可以了。別忘了，不是我們『給相機用』，而是『我們在用相機』。

鏡頭

單焦鏡頭與變焦鏡頭

單眼相機和傻瓜相機的鏡頭可分為：不能改變景物大小的**單焦鏡頭**，以及藉著伸縮鏡頭或按紐來改變畫面景物大小的**變焦鏡頭**。

1）單焦鏡頭

只有一種焦距的鏡頭

例如：28mm/50mm/100mm/300mm光圈多半較大，可拍到明亮的畫面，在黑暗的場所或是高速快門時很方便。

2）變焦鏡頭

等於好幾個單焦鏡頭加起來，可連續性地改變焦距，通常以35～70mm／28～105mm／80～200mm等兩個焦距範圍來表示。從廣角鏡頭到望遠鏡頭，全部一支搞定，不但攜帶方便，又可節省更換鏡頭的時間，更能掌握快門時機，目前已成為主流器材。

缺點是F值較暗，不過最近新開發的變焦鏡頭也已具有不輸給單焦鏡頭的亮度了。

焦距及其特性

鏡頭和焦點之間的必須距離稱做焦距，焦距長度和底片對角線長度相近的鏡頭（35mm底片的對角線約46mm→50mm為標準）被設定為**標準鏡頭**，焦距比標準短的叫做**廣角鏡頭**，比標準長的叫做**望遠鏡頭**。

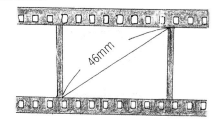

46mm

★建　議

不同的焦距各有其不同的特性，除了站在拍攝原地操作鏡頭變變主題物大小之外，也要了解一下改變拍攝角度、往前站往後退時同一焦距所產生的變化，或是嘗試讓主題物保持同樣大小，藉由調整焦距來改變背景氣氛。此外，很多人使用變焦鏡頭時都會有光用廣角和望遠這二端焦距的傾向，有時也不妨設計一些畫面，試試中段的焦距可以帶來什麼效果。

變焦鏡頭　　　　　　　　　單焦鏡頭

變焦鏡頭兼具許多個單焦鏡頭的功能，十分方便。

1）廣角鏡頭

可以拍攝到寬廣的範圍，在狹窄的場所或是拍攝距離不夠大的地方非常好用。焦距越短，眼前的物體就變得越大，遠方的東西則變得更小，可以表現出遠近感，有時候某些鏡頭和拍攝體會讓畫面扭曲現象變得極為明顯。景深很深，即使拍攝時照相機有點震動也不會明顯表現出來，這個特性和望遠鏡頭不同。

使用28mm鏡頭

2）標準鏡頭

所攝得的影像與肉眼所見相近，35mm相機的標準鏡頭是50mm鏡頭，所以以這前後焦距範圍為主的變焦鏡頭稱為標準變焦鏡頭。標準單焦鏡頭的光圈較大（F1.4／F1.2／F1.0），可以拍出美麗的暈染效果，不管拍攝風景、花卉或是人物肖像都可適用。

使用50mm的鏡頭

15

3）望遠鏡頭

可以將遠方景物拉近拍攝的鏡頭。由於所得影像沒有極端的大小差距，所以會產生一種壓縮的效果，景深淺，大片的模糊畫面可以更突顯主題。

從80mm到200mm的中望遠鏡頭用於拍攝人物肖像，500mm以上的超望遠鏡頭則多使用於拍攝鳥類、風景、運動等較專業的範疇。焦距越長的鏡頭越需要三腳架的輔助支撐。

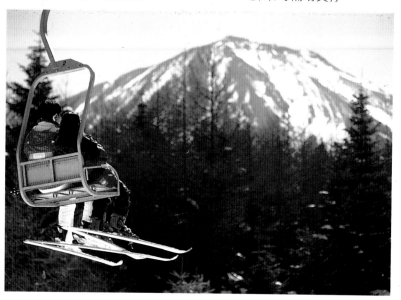

使用300mm的鏡頭

鏡頭的明亮度

鏡頭的亮度是以最大光圈值加上英文字母F來表示，數值越小的越明亮。焦距長、最大光圈值又小（亮）的鏡頭，由於每種波長連結焦點的位置不一，因此會導致色差。

複消色差透鏡（L／ED／APOCHROMAT LENSE等）就是藉由折射率和散射率不同的螢石及特殊低散射玻璃來消除這個現象。

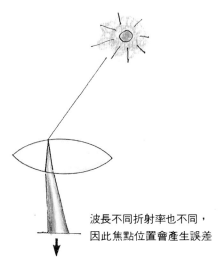

波長不同折射率也不同，因此焦點位置會產生誤差

←小小一個點照出來會變成這個樣

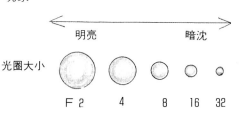

明亮　　　　　暗沈

光圈大小

F 2　　4　　8　　16　　32

底片

底片的種類
每種底片各有其不同的特性，可按照目的及用途來選擇。

尺寸
MINOX底片（迷你相機用）、110底片、APS底片、35mm底片、布朗尼（箱型）底片、寬幅底片等等。

種類
彩色負片、正片（反轉底片）、黑白底片。

感光度
以ISO來表示，數字越大，感光度越高。例如：50／100／200／400／800

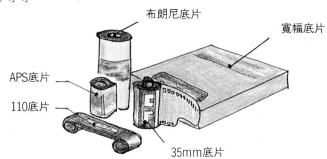

布朗尼底片
寬幅底片
APS底片
110底片
35mm底片

底片的特性

1）彩色負片
顯像後的負片呈橘紅色，而且影像明暗和實際情況正好相反，沖印在相紙上就變成照片。沖印時可以調整畫面明暗、濃度以及色彩的均衡度，假使曝光方面出現小小的失敗也有辦法挽救，而且可以調整色彩。像那些不能重來的場合，例如：結婚典禮或是入學典禮等，或是無法修正光源色彩的攝影都可以使用這種底片。由於負片本來就是為了沖印相片而製造的，所以只要少許花費就可以在短時間內拿到大量複製相片。

從彩色負片沖印成相片

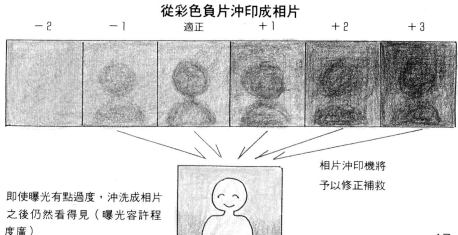

－2　　　－1　　　適正　　　＋1　　　＋2　　　＋3

即使曝光有點過度，沖洗成相片之後仍然看得見（曝光容許程度廣）

相片沖印機將予以修正補救

17

2) 正片（反轉底片）

正片顯像出來的影像就是拍攝的結果，不管是明暗、色彩都如同底片上所見。通常用於製作幻燈片或是印刷製版用。由於能夠忠實再現光源色彩和曝光度，所以可以拍出自己想要的畫面，然而一旦曝光發生問題時，沒有辦法補救。也可以沖印成相片，但是和負片比較起來，費用較貴。

3) 黑白底片

所得畫面只由黑色和白色構成，一般是從負片沖印而成。明暗對比可在底片顯像時、或是藉由相紙來調整。不使用色素的負片和相片如果保管得宜，幾乎可以永久留存。

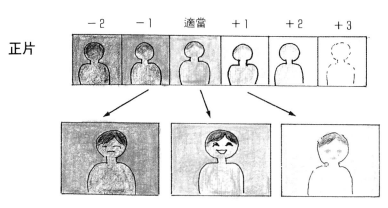

小小的曝光差異就會改變畫面亮度（曝光容許度低）

4) 其他

還有鎢絲燈（燈泡）專用底片（燈光片），一般底片是以太陽光為基準所製（日光片），這種底片則可以在燈光下拍出好色彩；主要都是正片，如果拿到太陽光下拍攝的話，所得影像會偏藍色。

底片和光源所造成的成色差異

日光用底片

在日光中成色正常

燈泡下色彩偏紅

鎢絲燈專用底片

在日光中或閃光燈下影像偏藍

在鎢絲燈泡（3200J）之下成色正常

依照拍攝主題來選擇適合的底片
運動照

由於拍攝主題物多半處於快速移動的狀態，最好選擇高感度的底片。戶外的話差不多用ISO400左右，室內比賽如果是不能使用閃光燈的狀況，最好選用ISO800～1600左右的底片，雖然沖洗後

相片粒子可能比較粗，但是可以預防畫面因為微小的晃動而模糊。

風景與花卉

如果所拍照片可能要放大，那麼選用粒子較細的低感度底片是比較理想的，但是萬一無法使用三腳架，又擔心相機震動會導致畫面模糊的話，不妨使用ISO400左右的底片。

人物

人物速寫選用一般感度（ISO100～400）的底片就可以了，但如果怕震動模糊而使用光圈較亮的大口徑鏡頭時，請使用低感度的底片。F值明亮的話常常會產生在大晴天拍攝時，即使用ISO100的底片，快門速度也追不上（高速快門方面不足）的情形。

★建　　議

也許大家以為底片「隨時都買得到」，但是需要時卻未必買得到適合拍攝目的或是慣用的品牌，所以平時最好多準備一些自己常用的底片。

相片

從底片沖印

拍好的底片顯像出來可分為負片和正片，相片就是將底片沖印在相紙上，而且不管是正片或負片都可以沖成相片。在沖印店以同步沖印處理的是彩色負片，所需時間短，費用便宜，大量加洗時非常方便，而且沖印時可進行亮度和色彩的調整，一點點的失敗不怕救不回來。

正片要沖洗成照片時必須經過一道逆像處理（正片←負片），因此需要較多時間和費用。雖然目前直接將正片沖印成相紙的技術已很普及，但是費用仍比沖印彩色負片要貴。

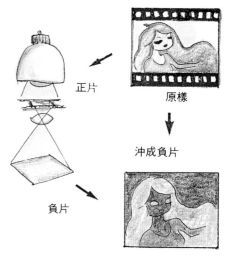

正片

原樣

沖成負片

負片

中間負片

自動沖印機

如果要同時沖印出底片和照片，一般都採用自動沖印機來處理。自動沖印機由電腦控制，為了均衡呈現照片的亮度和色彩，即使底片的濃度、顏色有所偏差，也能夠加以控制，洗出效果均勻的照片。

洗出自己想要的照片

如果相片洗出來並不是自己想要的顏色，可以以其當作範本，向沖印店說明想要的濃度與顏色，請他們加洗出接近自己期望的照片。如果還想做更細微的要求和修改（超越自動沖印機的能力），可以拿到人工沖印店去。但是別忘了，如果不是曝光合宜的作品，是無法完全按照你的意思來沖印的。

提出顏色範例

我要和這個一樣顏色

專業暗房

這是指專門處理顯像及沖印照片的大型沖印店，可提供高度的技術和高品質的服務。不只是專業人士，大家都可以利用，但是數量比起一般沖印店要少很多，幾乎都集中在大都市裡。

★建　議

相片尺寸太小會降低作品的價值，喜歡的照片不妨拿來放大。放大之後，細微的表現將會重現出來，成為一張有生命力的作品。

相紙尺寸（單位mm）
六切　203×254
四切　254×305
對切　356×432
全版　457×560

第 2 章

諮詢室

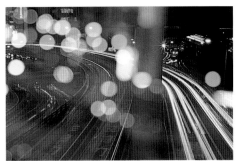

何謂分段曝光

疑問：

我在攝影書上看到說「想拍出喜歡的照片，不妨嘗試一下分段曝光法」，這是什麼意思呢？

雖然是相同景物，然而改變曝光度就會產生以下不同的結果。

分析： **調節光量之意**

所謂「分段曝光法」就是在拍攝時微量增減到達底片的光量。由於照片的顏色會因拍攝的亮度（曝光）而變濃或變淡，因此藉由調整畫面明亮可以找到自己所喜歡的色彩。

−2 EV

+1 EV

−1 EV

+2 EV

±0 EV

22

解答： **負片可在沖印時進行調整**

使用負片的話，與其在攝影時不如到沖
印時再來調整比較確實有效。由於自動
沖印機會依照負片濃度自動調整相片的
顏色和亮度，所以拍攝時細微的曝光補
償效果多半顯現不出來。

也可以拿沖好的相片做範本，向沖印店
具體說明，例如：「我要比這個濃的顏
色」等等，以得到所期望的效果。

同一張負片可以
沖出不同色度的相片。

23

解答： 用正片試試看

使用正片時

使用正片拍攝時，曝光情形會如實反映出來，因此可以確實看出曝光度進行些微調整的結果，再從中選出中意的照片。實驗時可採1／2EV左右的間隔，在±1.0～1.5EV之間逐一拍攝（分段曝光）。

曝光補償的二個代表性模式

A：利用曝光補償刻度盤來調整

（以曝光補償鈕＋／－和刻度盤來進行）

液晶顯示

−1.0	−0.5	0.0	+0.5	+1.0

變暗←　　　　　　　→變亮

B：利用底片感度設定鈕來調整
（使用感度ISO100的底片時）

補償值 (EV)	−1.0 (−1)	−0.7 (−2/3)	−0.3 (−1/3)	無補償	+0.3 (+1/3)	+0.7 (+2/3)	+1.0 (+1)
ISO感度	200	160	125	100	80	64	50

變暗←　　　　　　　→變亮

★建　議

大家一定要挑戰一下「分段曝光」，可以增加拍照的樂趣喔！

F11・自動　28～105／使用75mm鏡頭

拍攝蔚藍的天空

疑問：

我看到一張照片，拍攝的是我沒有實際見過的蔚藍青空，我想知道要如何拍出這種照片？

分析： **必須外在條件配合**

晴空萬里的首要條件是大氣要澄澈，要是空氣中含有微塵和水蒸氣，形成陽光不規則的反射，天空看起來將是一片混濁。就好像光線照射在蕾絲窗簾上，造成外面景色霧朦朦的看不清楚一樣。

問題照片

空氣中的微塵

微塵和水分造成陽光不規則反射

解答： **用偏光鏡（PL濾鏡）試試看**

拍攝藍天的照片最好選擇像大晴天的上午，當大氣澄澈的時候，順光拍攝。

此外還有一個辦法——就是使用偏光鏡。偏光鏡可以去除因微塵、水蒸氣所引起的不規則反光、以及來自地面的反光，可以幫助我們拍到一張清晰的照片。

PL 偏光鏡的使用法

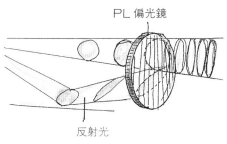

PL 偏光鏡

反射光
變成扁平的橫波

PL 偏光鏡只會讓一個方向的光波通過，因此角度不合的光線便無法通過。
→可以除去反射光。

旋轉偏光鏡外環，轉到天空顏色看起來比較濃為止。向反時鐘方向旋轉就不會使濾鏡鬆脫。

F8／自動 28～105／使用35mm 鏡頭（使用偏光鏡）

無法拍出純白雪景

疑問 :

我拍攝的雪景照片,雪的部分看起來都髒髒灰灰的。相機全自動設定是不是拍不出白色雪景?

分析 : 先來了解一下測光表的作用

相機內藏的測光表作用是使拍攝物重現均衡的明暗對比。一般我們拍照時,拍攝物有的部份受到日光照射,有的部份是陰影,而且紅色、綠色、藍色……等等色彩全部都混在一起;就好比各種顏色的顏料混在一起時會變成灰色一樣,由於拍攝時所有色彩混合起來就變成反射率18%的灰色。

大片白色覆蓋的雪景,因為其中混雜的色彩太少,相機無法正確進行測光,於是便自行判斷為反射率18%的灰色,所以拍出來的白雪都變成了灰色。

解答 : 必須給予正確的曝光補償

如果拍攝的是整片雪景,請給予正補償(增加曝光值),不妨多拍幾張,嘗試一下小幅度的分段曝光。照射在物體上的光越多,物體的顏色就會越發變淡,進而接近白色,拍照也是這個道理,如果曝光多一點,拍出來的照片就會更接近白色。

曝光補償的方法

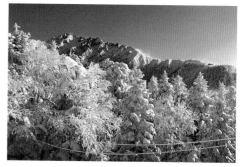

問題照片

各種顏色混在一起就變成了灰色

相機機種不同,補償設定也各有不同,不妨選擇0.7/1.0/1.3EV或是0.5/1.0/1.5EV,各拍一張,再從中選出喜歡的顏色。不過,如果畫面中還包含了樹林、房屋等別的東西的話,曝光會被平均化,有時並不需要補償曝光。

相機如果能夠具備曝光補償功能會增加許多方便。

+ 0.5　　+1.0　　+1.5

液晶顯示

利用曝光補償鈕和刻度盤來進行調整(試試+1EV前後的曝光度)

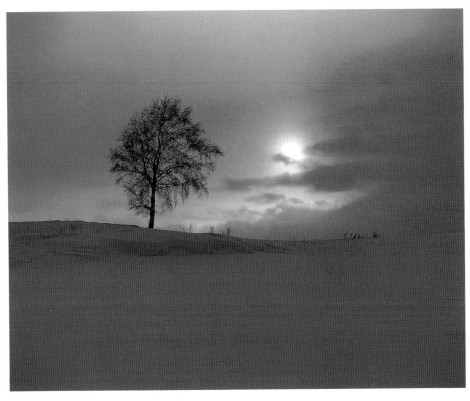

6×7　F5.6・1／30秒　150mm

★建　　議
雪景不一定要拍成白色的，例如：映染著朝
霞、夕陽的雪景，或是利用日落之後的藍光來
突顯出雪的質感以及凹凸不平的表面。。等
等，同樣也能夠拍到充滿特殊氣氛的照片。

29

拍攝日出日落時的方式

疑問：

請問怎樣的曝光方式才能拍出日出日落時彩霞滿天的美景，以及紅冬冬的太陽？

分析： **首先了解亮度差**

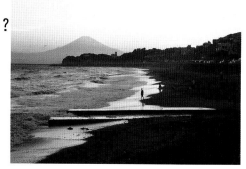

問題照片

常常聽人抱怨說日出日落的天空拍出來和實景一點都不像，這是因為太陽、天空以及眼前只看得到輪廓的景物彼此亮度相差太大，底片沒有能力使之完全再現於一個畫面，再加上相機的測光表和自動沖印機是以平均亮度為標準，所以拍出來的照片和實景當然一點也不像。

亮度差

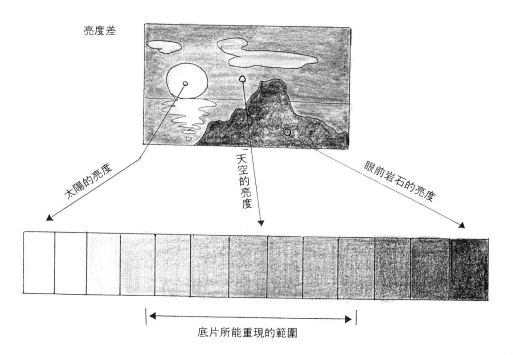

太陽的亮度

天空的亮度

眼前岩石的亮度

底片所能重現的範圍

解答： **利用曝光補償來拍出想要的照片**

1）雖然依照相機的測光值也能拍出彩霞映照的天空，但是如果測光模式是「**中央重點測光**」的話，**不妨再增加1／2～1個曝光值**，因為這種測光模式測的是畫面整體的亮度，由於太陽很亮的緣故，整體曝光值會被拉下而稍有不足。
如果是「**定點測光模式**」就對準彩色的**天空**鎖定曝光值之後，再調整到想拍攝的畫面。

想拍攝棗紅色的天空時
增加1／2～1個曝光值

以棗紅色天空爲主體的曝光方式

3）不管哪一種情形都不妨採取分段曝光拍攝，多拍幾張絕對萬無一失。
也可以在加洗時拜託店家幫你洗出想要的色彩。

★建　議
你是否因爲美景當前，感動不已，而隨意按下快門呢？請先想清楚自己想拍攝的主題到底是黃昏的風景還是紅紅的太陽？亦或是滿天的彩霞？另外也別忘了，太陽西沈之後也是絕佳的拍攝時機喔！

2）想要拍攝紅紅的太陽時，可以採**定點測光模式來測太陽的曝光值，如果沒有定點測光功能就補正曝光，減少1～2個曝光值**。可以嘗試以1／2曝光值爲間隔，做分段曝光拍攝。然而即使拍出了太陽的顏色，周圍景致卻可能會變得一片漆黑，所以最好利用望遠鏡頭之類的，讓太陽佔滿大部分的畫面。

想拍出紅紅的太陽時
減少1～2個曝光值

以太陽爲主體的曝光方式

用望遠鏡頭將太陽放大

（這種情形之下，減少0.5個曝光值就夠了）

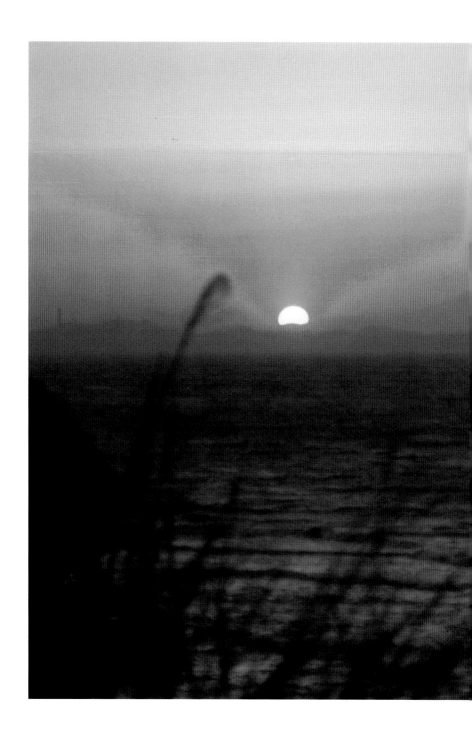

自動設定　28～105／使用35mm鏡頭 －1／3EV

拍出童稚的可愛

疑問：

我常常替孫子拍照，可是拍出來的照片都沒能呈現他應有的可愛，請問如何才能拍出可愛的照片？

分析： **和平常一樣自然相處吧！**

如果抱著「隨時都能拍」的想法反而很難拍到好照片，而且大人那種全心全意、嚴陣以待的心情也會感染給孩子，弄得孩子緊張兮兮而畏畏縮縮。因為太求好心切而勉強孩子擺出固定的姿勢或動作也不太好。

解答： **不要讓孩子意識到相機的存在**

和孩子遊戲、說話，不讓他注意到相機的存在，然後在不知不覺間引導出好的表情——這就是拍攝可愛照片的秘訣。當他和兄弟姊妹、朋友們一起嬉戲，或者專注於某件事情時都是很好的拍攝時機。此外，使用長鏡頭（70～200mm左右）從遠處拍攝也是一個好辦法。

不管相片能夠多麼正確的重現景物，仍然難以百分之百傳達孩子們純真的表情和活潑動作。可是紀錄孩子每天的成長情形卻也是照片的重要功用。不管是對著鏡頭微笑的照片，或者是自然、無意識的表情動作，都將成為最寶貴的回憶！

從上拍攝（俯角）——
頭看起來很大，有壓迫感

與眼睛同高（平視）
——表情自然

從下往上（仰角）
——臉變小

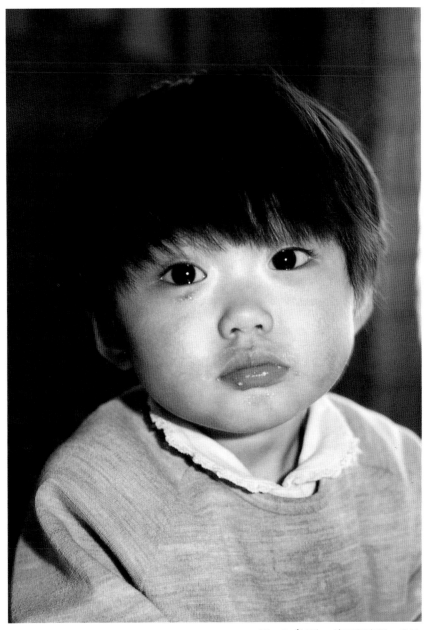

F4・1／15秒　使用閃光燈　負片

不曉得拍什麼好

疑問：

我買了相機，想培養攝影的興趣，可是真正要拍時又不知道拍什麼好。請給我一些建議。

分析： 自己設定一些主題

因為感動而拍攝是很好，但是若沒有特別的感受，何妨為自己找一些主題呢！只要有了一個主題自然就會開始去探究，於是不知不覺間便能體會出攝影的奧秘和樂趣。

自動　28～105／使用80mm鏡頭

36

解答：

與其坐而言不如起而行

不要把事情想得太難。例如：拍攝一幅紅葉的照片不只是表現「紅葉」「秋天」，還可以從「澄澈的青空」「都市中見不到的鮮麗」等發展到都市開發問題上去。

總之，就從自己有興趣的事物，或是身邊的事物中選擇一個當作主題，先拍了再說！不管拍什麼都好，就算中途改變拍攝方向也沒關係。

與其坐在那裡想著要拍什麼，不如拿起相機開始拍攝日常生活中看得到的東西。行動之後自然就會出現結果。

自動　28～105／使用50mm鏡頭

成功的直式照片

疑問：

每次拍攝直式照片總是不知所云，看不出重點，應該怎麼拍才好？

分析： **首先要習慣直式畫面**

由於人的眼睛左右並列，因此並不習慣上下看，總是覺得橫的畫面比較容易接受。而且在拍攝直直長長的東西或人物時又常常依照眼睛高度來對焦構圖，所以拍出來的照片看起來沒有重點。

解答： **注意比例**

請再提醒自己一次——橫式畫面可以表現寬度，直式畫面則是表現高度和深度。如果選擇了直式畫面，構圖時請注意景物的大小比例。

拍攝『人物』時先對準臉部（眼睛）對焦，半按快門（鎖定焦距），然後再移動相機構圖，把臉部擺放在畫面的上方。

拍攝『風景』時則要確認有無太多的留白、以及整體比例如何、畫面上有沒有多餘的東西……等等，再按下快門。

問題照片

◆

人物攝影的構圖

臉放在中央對焦後就直接按下快門

鎖定焦距後改變構圖

採取橫式畫面會出現太多留白

換成直式畫面便能充分利用空間

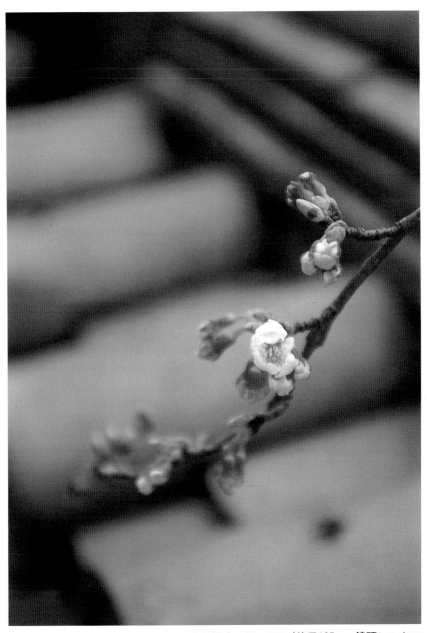

自動設定　28～105／使用105mm鏡頭－1／3EV

室內人物和屋外風景一起入鏡

疑問：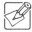
請問如何才能將室內人物和屋外風景一起拍好？

分析：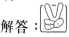 **和拍夕陽一樣，是亮度的問題**

不管是明亮的戶外或是較暗的室內，人的眼睛都可以同時看清楚，實際上是因為眼睛對準想看的東西對焦，然後眼中的光彩具有光圈的作用，在無意識間進行亮度的調節，使我們容易看清楚。然而照片卻無法同時呈現明亮與黑暗，再加上自動沖印機會將明暗對比加以平均化，因此結果就是室內、室外都照不好。

解答： **使室內外亮度相近**

拍攝時讓閃光燈強制發光（啟動相機內置閃光燈），如此一來本來只看得到輪廓的人物也會浮現出來，利用這個方法（畫光同步閃光）就可以同時拍到室內人物和戶外風景了。如果使用的是光量較小的閃光燈或是傻瓜相機，拍攝時就儘量靠近人物，如此便能得到接近戶外亮度的曝光度，屋外的風景也能得到一定程度的描繪。

★**建　議**

拍攝時請注意隔離室內外的玻璃窗。如果閃光燈呈直角面對玻璃窗照射的話，即使可以拍到人物和室外風景，但是從玻璃窗反射回來的閃光將擾亂畫面。

射在玻璃上的光線，入射角和反射角相等

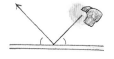

問題照片

風景和人物的明暗度相差太大，無法同時呈現在一張照片中

明暗相差太多

畫光同步閃光⋯⋯利用閃光燈來補光，增加人物的亮度

啟動閃光燈至ON（強制發光），相機上會出現↓的標記↓

閃光燈的光縮小了亮度的差異，景物得以重現於相片

F8・1／60秒　28〜105／使用85mm鏡頭　使用閃光燈

爲何在寒冷的地方相機就不動了

疑問：

拍攝雪景的時候相機突然不動了，請問應該如何處理？

分析：先了解電池的使用限制

最近的相機幾乎都是電子式的，由於氣溫太低時電力會顯著低落，連帶的相機也就不能發揮作用了。

現在相機專用零件和潤滑劑都已改良成可耐低溫，高級相機保證負20℃，普通相機也能耐負10℃的低溫，所以應該是電量不足的緣故。

懷爐

把懷爐貼靠在電池側，上面再加以固定

解答：爲電池保暖

緊急時將電池拿出來加溫，還可暫時撐一下。目前主流的鋰電池據說在零下20～40℃也能產生作用，但是一旦電量減少時，電力會急速下降，而且在寒冷的地方電力消耗量大的驚人，奉勸各位還是多準備一些新的電池備用比較保險。利用那種撕開就熱的「加熱包」來保溫也是一種方法，但是在太冷或是潮濕的地方就沒什麼用了。傳統的懷爐可先以毛巾或其他具保溫性的東西包住，也可以同時保溫備用電池。

更要注意的是閃光燈等所使用的鹼性錳電池及其他電池在0℃以下電能就會急速減弱，到零下20℃時就會結凍了。

自動・1／15秒　28〜105／使用50mm鏡頭

F8・自動　28〜105／使用28mm鏡頭

關於電池的壽命

市面上販賣的電池種類林林總總，相機主要是用鋰電池、鹼性錳電池以及氧化銀電池。大型閃光燈則是使用鎳鎘蓄電池等。另外還有水銀電池，但是目前已經停止生產了。

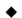

電池的有效期限通常會印在電池本身或者是外包裝上，目前主流的鋰電池由於自然放電量很少，貯藏性佳，因此出廠後五年內都有效。其他像鹼性錳電池是2～3年，氧化銀電池也是2～3年，在此期間內使用應該都沒問題。
雖然有時候因貯存環境惡劣，電池可能會自然放電而導致電力減少，不過這些數值仍然可以當作一個參考標準。

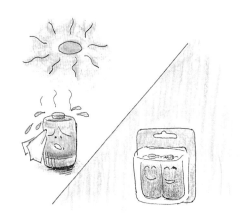

電池最好保持原包裝存放在陰涼的地方（避免直射日光）

存放電池要避免日光直射以及高溫多濕的環境（25℃以下，濕度70%以下最理想），並且放在原有的包裝內貯存。

鎳鎘蓄電池一般可以充放電500次左右，但是要注意的是，如果完全放電之後，不予以充電，會產生所謂的「記憶效應」，導致電量減少。

近攝鏡頭是必需的嗎？

疑問：

朋友說要拍花的相片必須要準備近攝鏡頭。近攝鏡頭是什麼？

分析：**首先來了解一下近攝鏡頭**

所謂的「近攝鏡頭（MACRO）」，又叫做「顯微鏡頭（MICRO）」，其"最近焦距"（最近對焦距離）比一般鏡頭要短，換言之就是能夠更靠近拍攝物的鏡頭。有些變焦鏡頭也具有這個功能（附有近攝功能），傻瓜相機中有些也有所謂的「近攝模式」。由於近攝鏡頭是以近距離拍攝為目的，因此原本在精密攝影或是近距離攝影時常會出現的扭曲現象都能去除，呈現出正確的拍攝效果。

鏡頭的最近焦距（最近對焦距離）

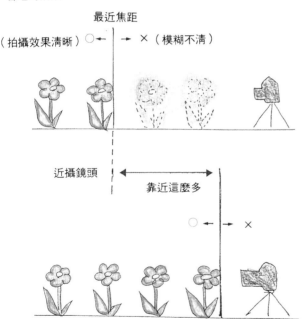

最近焦距所拍得畫面

最近距離所拍得畫面
（拍攝主體變大了）

近攝鏡頭的最近焦距很短→可以近距離拍攝

解答：近攝 根據拍攝目的來決定

焦距在50mm前後的稱為標準近攝鏡頭，比50mm短的是廣角近攝鏡頭，比50mm長的則是望遠近攝鏡頭。廣角近攝鏡頭所拍出來的景深很深，望遠鏡頭則是焦距越長，畫面模糊的效果就越大。

廣角近攝鏡頭

可以靠近對象拍攝，背景也能同時收入畫面，可以描繪周邊情況。

標準近攝鏡頭

所呈現畫面接近肉眼所見，比較自然。

望遠近攝鏡頭

必須從稍遠處拍攝難以接近的昆蟲或是不方便靠近的花卉時很方便。

◆

不過，不管哪一種鏡頭做近距離攝影時景深都會變得十分淺，而且由於描寫精細，相機稍有晃動就會明顯表現出來，所以要使用三腳架。一般相機可以外接一種「近攝鏡片」、像濾鏡一樣可以拆裝的輔助鏡片來拍攝近距離特寫鏡頭。這種鏡片有各種不同的號數，號數不同，放大率也不一樣。不過和近攝鏡頭不同的是，裝上這種鏡片就無法拍攝遠景。選購時最好配合口徑較大的鏡頭來購買，然後利用接環就可以接在不同的鏡頭上，不需要為各種口徑的鏡頭各準備一片。

影像的倍率（近攝鏡之標示） 實際物體和底片上影像大小相比

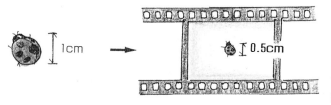

等倍率＝1：1

實際大小1，底片影像也是1
→1cm大小的物體在底片上也呈現1cm的畫面
→沖印成目前相館的優惠尺寸相片後，變成實際大小的3.5倍（相片上3.5cm）

1／2倍＝1：2

實際大小1，底片影像1／2
→1cm的物體在底片上呈現出來是1／2cm

同樣的，如果是1／4倍率的話，1cm的物體在底片上會變成0.25cm
☆同距離拍攝，焦距越長拍出來的物體越大。

47

使用望遠近攝鏡頭　F5.6・自動　28～105／使用105mm

使用廣角近攝鏡頭　F22・自動　28～105／使用28mm

柔焦鏡頭和柔焦鏡片的不同

疑問：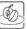

我想知道柔焦鏡頭和柔焦鏡片有什麼不同？

分析： 兩者間的差異

由於從柔焦鏡頭中央通過的光線所聚集的焦點位置，和從鏡片周邊通過的光線所聚集的焦點位置不同，因此如果鎖定一點為焦點時，其他的光束就會因為沒有對焦而使畫面模糊。這種現象稱為「球面收差」，一般的鏡頭會予以修正，相反的，如果利用這個現象便可以製造出柔焦的效果。至於柔焦鏡片則是在光學玻璃的表面設置許多小小的鏡片，做出像毛玻璃一樣的凹凸表面，使得光線在射入鏡頭之前便產生反射和折射，進而形成柔焦效果。

解答： 基本上拍攝效果相同

柔焦鏡頭

調節光圈便可以調整柔焦的程度。有些景物可能要稍微縮小光圈比較好，太過模糊會讓人看不出主題所在。此外，由於光圈縮小，景深會變深，一點點的對焦不準也能被景深吸收掉，所以可以得到清晰的影像。

柔焦鏡片

不同號數與記號的柔焦鏡片能夠調節出不同的柔焦量，使用者可從中選擇所需。裝在一般的鏡頭上就可以得到柔焦效果，和鏡頭的焦距沒有關係，使用方便。

柔焦鏡頭的構造 球面收差：從鏡片周邊到中央部份光線集結焦點位置不同，亦即球形鏡面所引起的差異。

因球面收差所導致的焦點差距

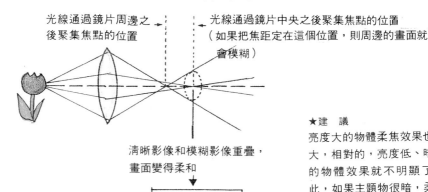

光線通過鏡片周邊之後聚集焦點的位置

光線通過鏡片中央之後聚集焦點的位置（如果把焦距定在這個位置，則周邊的畫面就會模糊）

清晰影像和模糊影像重疊，畫面變得柔和

★建 議
亮度大的物體柔焦效果也會變大，相對的，亮度低、暗沈沈的物體效果就不明顯了。因此，如果主題物很暗，柔焦效果將很有限，而且周圍如果有明亮的東西（白色等），柔焦的結果會變得很礙眼。

F4・自動　28mm柔焦鏡頭（＋2／3EV）

自動設定　28～105／使用28mm（＋2／3EV）使用霧鏡

疑問：

我想把貓拍大一點，但是靠近拍出來的照片都會模糊掉，是不是傻瓜相機沒辦法拍這種照片？相館的人叫我要對好焦距才能按下快門，是這個原因嗎？

分析： 請先記住相機的最近焦距

問題出在太靠近拍攝物了。就如同自己看不到自己的睫毛一樣，相機也有自己的最近焦距（最短的拍攝距離），如果和拍攝物之間的距離小於相機的最近焦距，就會拍出模糊的照片。

單眼相機從觀景窗中所見影像與鏡頭所取的影像相同，因此不怕會犯這個錯，但是傻瓜相機由於鏡頭和觀景窗所取畫面不同，所以即使焦距有誤也不容易察覺出來。

問題照片

傻瓜相機

多半是根據紅外線反射光來測量和物體之間的距離，如果和拍攝物距離太近，反射光無法回到測焦窗，相機便自行判斷和拍攝物之間是爲無限遠，而拍照者在不知情的情況下便按下了快門。

單眼相機

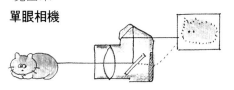

可以透過鏡頭確認拍攝畫面

閃光燈充電燈　　　　　測距確認燈

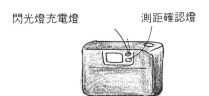

傻瓜相機　　　　　　直接看到景物

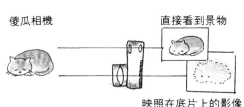

映照在底片上的影像

其實在傻瓜相機觀景窗旁邊或是下面有一個警示燈會亮，拍攝時注意一下這個燈的指示就可以防止類似情形發生

解答： 還要注意視差現象

首先再度確認一下自己相機的最近拍攝距離。

有些機種的傻瓜相機也附有近攝模式，只要撥到該模式就可以以更接近的距離來拍攝東西。

觀景窗的視差現象

傻瓜相機和拍攝物之間距離小於一公尺時,從觀景窗所看到的畫面會和鏡頭取到的畫面產生較大的差異,因此最好將想要拍攝的景物擺在修正框之內。

此外,使用傻瓜相機做近距離攝影時還會發生觀景窗畫面和實際拍攝畫面錯開的現象,稱之為視差現象,這一點也要注意。

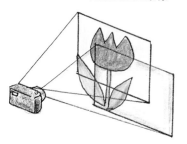

觀景窗所見景像

鏡頭攝入景像

觀景窗所見景像

照在底片上的景像

F8・自動　28~105／使用80mm鏡頭

水中用立可拍

疑問：

使用水中用立可拍是不是真的可以在水裡拍照？如果真的可以，請給我們一些技術上的建議。

分析： **基本上OJ**

水中攝影專用的立可拍底片只要使用其專用的外殼基本上是可以在水裡拍照的。

不過問題在耐壓性方面，必須遵照說明書上所標明的耐壓深度。

市面上也找得到很多防水相機，防水程度都依照JIS（日本工業規格）加以分級。

解答： **先了解一些基本知識**

首先最好對水中攝影有某個程度的了解。

◆

1）光線進入水中會產生折射，東西看起來會比在陸地上大，因此**以手動方式對焦時，只要採取實測距離的3／4。**

2）在水中紅光會被吸收，因此越往下沈東西看起來越藍。如果想減少藍色，增加照片色彩，可以利用閃光燈。不過閃光燈的光在水中也會被吸收，即使是在透明度比較高的情況下，光量也會減成只有陸上的1／2～1／3，所以**閃光係數（GN）10左右的閃光適合用在實測50～70公分左右的攝影距離。**

防水等級4

濺到水滴沒有關係，但不能水洗。

防水等級5

水滴飛沫當然沒關係，用水沖洗也不怕。

防水等級7

到這個等級，浸到水裡也大可放心。

在水中東西看起來會比較大

3）一般來說，ISO400～800的立可拍底片都是搭配F10。1／100秒的曝光設定，在晴朗的大白天（太陽光入射角比較低，水裡會突然變暗）進行水中攝影時，即使水很清澈，大約在**水深1～3公尺，和拍攝物距離1公尺左右的地方拍攝效果會比較好。**

★建　議
水中立可拍最好在夏天太陽直射入水的清澈水中使用，像旅館的室內溫水游泳池或是陰天等狀況下可能無法拍到理想的照片。

水深與距離

1～3公尺

1公尺左右

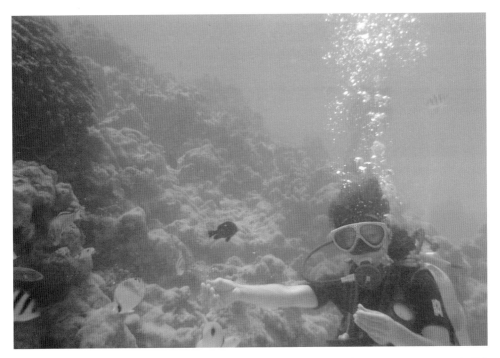

以水中立可拍拍攝　水深3公尺距離1.2公尺（照片由PHOTO　ARES提供）

突顯主題的方法

疑問：

我拍的這張照片好像根本看不出主題在哪裡，能不能給我一些建議？

分析： **拍照時要注意周圍環境和景物比例**

主題物如果拍得太小或是被同樣色彩的景物所包圍，就很容易變成一張不曉得重點何在的照片。

人的肉眼在眺望全景時是廣角鏡頭，集中望向某一點時又變成望遠鏡頭，而且當我們全神貫注地凝視一樣東西時，對於周遭的景物會自動予以忽視。不過相

問題照片

機可就不同了，凡是進入觀景窗的景物全部都會被忠實地記錄下來，所以主題物之外的周遭景物也會一起攝入相片中，因而突顯不出主題所在。

人的肉眼可以根據意識來轉換成廣角鏡頭或望遠鏡頭

眺望大片的風景

一旦注意力被某物所吸引，就會忽視掉其他東西

集中觀察一點

解答： **首先要注意對焦**

試著利用對焦失焦、色彩、亮度以及景物的大小等等，區隔出主題物和周圍景物的不同，而且大前提是焦距要對準自己想表現的主題物。

1）讓畫面景深變短（光圈開大），造成背景模糊，主題物浮現的效果。

2）主題物不要拍的太小，周遭也不要有同色系或是搶眼的色彩。強烈的色彩即使只出現一點點也會變得十分醒目而分散畫面張力。

3）曝光要正確，而且主題物不要擺在太角落，至少要在畫面的1／3以內。

突顯主題的方法

A 光圈開大

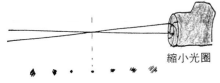

縮小光圈

前後的景物都拍得滿清楚

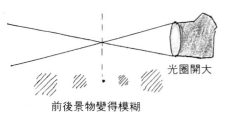

光圈開大

前後景物變得模糊

B 使用長鏡頭

廣角鏡頭
背景拍攝範圍廣,而且拍得很清楚

望遠鏡頭
景深變短,而且拍得模糊

C 鏡頭向前靠近主題物

主題物距離鏡頭越遠,背景就照得越清楚

主題物靠近鏡頭的話,自然和背景產生差距,背景就會變模糊

D 離開背景遠一點

背景

主題物和背景太近的話,兩者焦距差不多,拍出來都很清楚,襯托不出主題物

離開背景越遠,背景就越模糊

F4・自動　300mm

消除閃光燈造成的陰影

疑問：

使用閃光燈拍攝室內人像時都會造成大片陰影，應該怎麼解決？

分析： **相機位置所發出的強烈光線是原因所在**

雖然利用多個光源照射可以抵消彼此造成的陰影，或者是使用擴散的柔和光線，陰影就不會看起來那麼明顯，不過由於目前大家幾乎都是藉助閃光燈來拍照，因此必須下點功夫來消除閃光燈所造成的陰影。

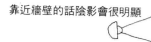

與主題物間的距離

靠近牆壁的話陰影會很明顯

靠近牆壁的話陰影會很明顯

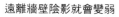

遠離牆壁陰影就會變弱

解答： **使強光變柔和**

要避免造成顯著的陰影有二個方法。

1）**使人物遠離背後的牆壁**。如此一來投射陰影的螢幕（牆壁）消失，然後拍攝者也離人物遠一點，使閃光燈效果不致太強就可以防止明顯的陰影產生了。

2）有一種利用**反射效果使光擴散（製造柔和的光線）**的方法。只要改變閃光燈照射的角度使閃光朝向天花板或是別片牆壁，然後再利用反射到人物身上的光來拍照，便能夠避免顯著的陰影。不過要注意的是，如果藉以反射的天花板或是牆壁塗有顏色的話，這個顏色將會影響相片的色調，而且如果天花板過高

問題照片

閃光燈的照射方式

直接照射

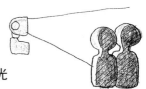

利用反射光

閃光燈朝向白色的天花板或是壁面照射，再利用其反射光

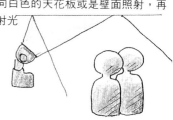

導致反射光不足，照出來的人物可能會黑黑的。

利用自調閃光燈時

閃光燈的GN（閃光係數）÷（相機←天花板→拍攝體）的距離＝光圈（考慮到反射時損失的亮度，再開大1～2格）

自動設定　28〜105／使用85mm鏡頭閃光燈。經由天花板反射

何謂鏡頭模糊效果

疑問：

我聽過人家說什麼鏡頭的模糊效果好壞之類的，是什麼意思？還有，爲什麼模糊化的方式有那麼多種？

分析： 模糊效果的好壞並沒有標準

相片中除了對焦部份，以及焦點前後可見範圍（實際上是對焦不準的，但是因爲模糊的量很少，因此看起來很清楚→景深）之外，其他畫面都是失焦的，換言之就是看起來模糊的部份。

所謂的模糊效果就是失焦畫面給人的感覺，因此無法以科學數值來決定其好壞。此外相片模糊的方式會因鏡頭的設計及構造，還有光圈葉片的形狀等因素而改變，變焦鏡頭的失焦方式也會隨著焦距的改變而不同。

小小的光點加以模糊暈染之後也能夠呈現很好的效果

62

環狀模糊：反射鏡頭所製造出來的特殊模糊效果
F8・自動　500mm　反射鏡頭

解答： 和味覺一樣，完全取決於個人喜好

一般認為好看的模糊效果是從中心向旁邊逐漸擴散淡化的畫面，或者是亮度均一的暈開畫面。

另外像是一條直線暈成二條的「**雙線模糊效果**」也是比較為人喜愛的模糊效果。

光圈的形狀會影響畫面暈開的效果，像單眼反射相機的光圈從全開到縮小，形狀也從圓形變成多角形，而傻瓜相機那種光圈、快門兩用的相機也會出現有趣的效果。

背景複雜的照片很難看出鏡頭模糊的效果，但是如果拍攝的是從葉片間灑下的陽光或是閃亮的水面、萬家燈火的夜景等，就可以從暈開的光點形狀清楚了解了。

外接式光圈的用法

鏡頭遮蓋片（IRIS MASK）

也有專用的固定器

與鏡頭密合，打開光圈拍攝就可以得到該形狀的暈染效果

雙線模糊效果

漂亮的模糊效果

雙線模糊
（線條變成雙重的）

★建　議

你可以去購買人家說模糊效果很好的鏡頭也無妨，但是何不先了解一下自己手邊相機的模糊效果如何。嘗試各種光圈、焦距、攝影距離、拍攝體狀態、拍攝體和背景的距離、逆光和順光。。等等，找出令自己滿意的模糊效果。

此外別忘了，使用長鏡頭時畫面模糊度會增加，而且最好先了解一下怎樣的背景可以拍出漂亮的效果，怎樣的背景又過於繁雜，等到拍攝時就能派上用場了。

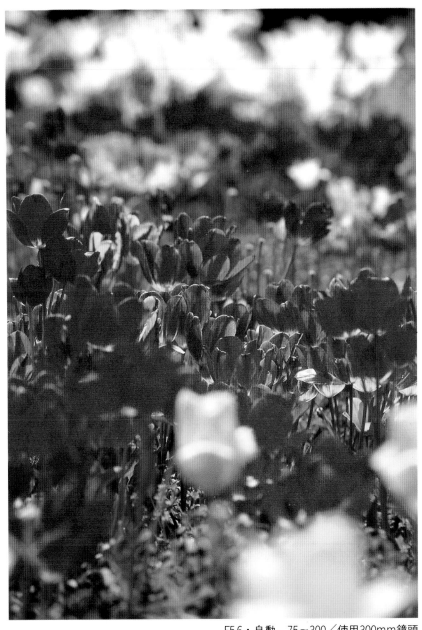

F5.6・自動　75～300／使用300mm鏡頭

從前景到遠景全部對焦

疑問：

我看到一張照片，從前景的花到遠方的山全拍得很清楚，這種照片怎麼拍？

分析：　**利用景深**

這種照片是風景照中常常看到的「完全對焦」(PANFOCUS)。

基本上鏡頭焦點只對準一點，照片上的對焦的地方也是只有一處，但是焦點位置前後的部份領域也可以得到清晰的影像，這個領域就稱之為「**景深**」。只要利用這個領域就可以拍出好似整個畫面都對焦的照片。

景深深度

實際上是失焦的，但由於失焦程度太小了因此看得很清楚

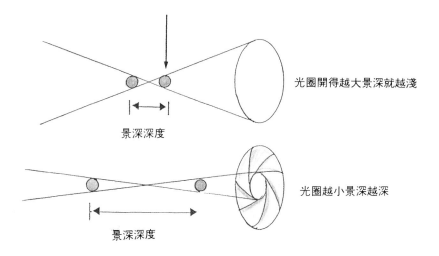

光圈開得越大景深就越淺

景深深度

光圈越小景深越深

景深深度

景深深度	深	淺
光圈	縮小（F值大）	開大（F值小）
鏡頭焦距	短（廣角）	長（望遠）
拍攝距離	遠	近

此外，通常是焦點後方部份比較深，前景比較淺

解答： 利用相機的光圈

原理是把景深變深。

1）鏡頭的焦距越短——亦即越是廣角鏡頭——景深就越淺。但是太過於廣角，畫面會呈現扭曲，而且主題會變得太小，所以一般拍這種照片多用35mm或28mm的鏡頭。

2）光圈縮得越小（光圈值變大）景深就越深，這就好比當我們看不清楚的時候往往會瞇起眼睛，縮小光線通過的幅度一樣。
然而一旦光圈縮小，能過進入鏡頭的光線當然也跟著減少，所以快門速度會變慢，容易發生相機震動或拍攝體震動的情形，要特別注意。

3）雖然小小的震動有時也會製造出不錯的效果，但是如果想拍的是完全清晰的畫面，為了避免使用慢速快門就得注意光圈不要設得太小。在某些情況下，F8也能夠拍出全景的照片。

★建　　議
在不同天候及明暗對比之下，拍出來的畫面效果也會有所差異，所以勤於搜集各種資料，並且多累積一些經驗是很重要的。

讀取景深刻度的方法（有些自動對焦鏡頭上並沒有）

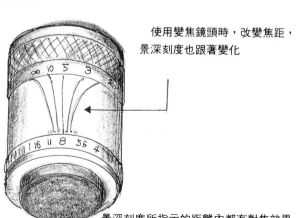

使用變焦鏡頭時，改變焦距，景深刻度也跟著變化

景深刻度所指示的距離內都有對焦效果。意思是說：例如焦距設在5公尺，光圈F16的話，那麼從2.5公尺～無限遠的畫面都能夠清楚呈現。鏡頭上標示有主要的光圈值。

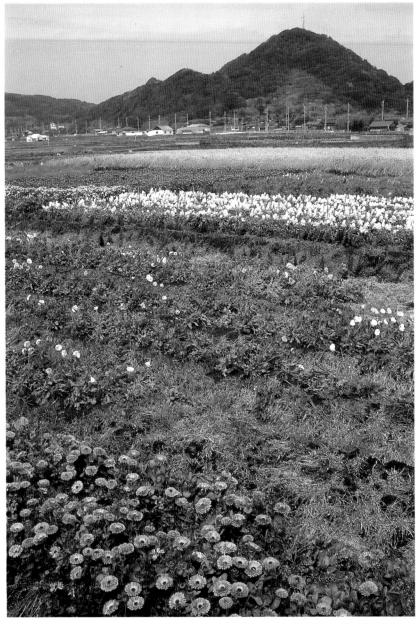

F16・自動　28〜105／使用28mm

鏡頭上沒有景深刻度時，如何算出景深？

◇ 例如：使用35mm底片、焦距28mm的鏡頭拍照，光圈設在F11時，所得畫面景深從眼前幾公尺開始到無限遠？我們來計算一下吧！

① 所用底片：35mm
② 鏡頭焦距：28mm
③ 所用光圈值：F11

④ **對焦距離**：只要把焦距對調到這個距離，到無限遠的畫面都可以拍得清晰
⑤ **容許模糊尺寸**：肉眼無法判別模糊與否的底片圖像大小

　　35mm底片→0.033

　　6×7 底片→0.066

1）首先來求④ 對焦距離

(② 鏡頭焦距)²	÷	(⑤ 容許模糊尺寸 ×③ 所用光圈值)	=	「④ 對焦距離」
28^2	÷	(0.033×11)	=	2159mm

2）其次來算前景距離

（④ 對焦距離 ×攝影距離)÷ (④ 對焦距離＋攝影距離)	=	前景距離值
$2159 \times 2159 \div (2159 + 2159)$	=	1079.5mm

註）由於距離刻度要依照焦點距離來調整，所以攝影距離和對焦距離等於相同數值。

根據以上的計算，只要把鏡頭的距離刻度調成「4.對焦距離」2.2公尺的話，約從1.1公尺到無限遠的畫面都能清楚呈現。

加洗時可拜託店家洗出不同顏色的相片

疑問：

我把拍得不錯的照片拿去加洗，可是洗出來的顏色和第一次洗的不一樣，是不是沒辦法洗出一樣色調的照片？

分析：沖洗時濾鏡操作有所不同

照片的亮度和色彩會因為彩色相片沖印機的濾鏡操作和曝光時間不同而變化。此外，不管你拍的照片如何，同步沖印時所用的自動沖印機為了洗出色彩、亮度均衡的照片，電腦都會自動調整濾鏡比例和曝光量，可是由於每個操作者輸入的資料有所差異，再加上顯像處理時的物理變化影響，因此未必每次都能夠洗出一模一樣的照片。

解答：加洗時帶著範本供店家參考

加洗時不妨帶著自己所喜歡的照片，請沖印店洗出一樣的色調。

如果去的就是原先沖洗底片的那家店，印在相片背面的濾鏡比例以及濃度等資料便可提供他們參考。

★建　　議

常常有人問我——沖印費便宜和沖印費貴的店到底有沒有差別？這個問題很難一概而論。總之，選擇沖印店時最好找一家可以洗出自己所喜歡的色彩，而且願意按照自己的要求沖洗，願意提供中肯建議的店。

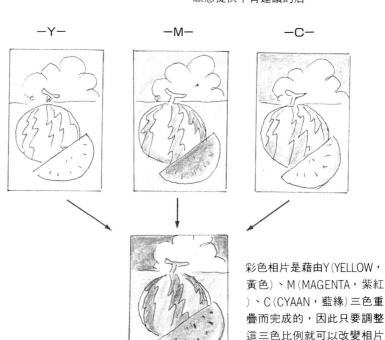

彩色相片是藉由Y（YELLOW，黃色）、M（MAGENTA，紫紅）、C（CYAAN，藍綠）三色重疊而完成的，因此只要調整這三色比例就可以改變相片的色調。

黃、紅、藍三色調和的照片
看起來才舒服

F11・自動　28～105／使用60mm鏡頭

爲何叫我改用正片

疑問：

我一直使用負片來拍照，有一天社團指導對我說：「你也該改用正片了！」，請問他的意思是什麼？

分析： **正片可以完全呈現拍攝效果**

我想他的意思應該是說——使用負片拍攝時，即使有一些小小的失誤，例如：曝光錯誤或是光源色調導致的色彩問題等等，都可以在沖印時加以補救，所以永遠也無法察覺自己的失誤，於是在攝影技巧上也很難會有進步。而且即使你

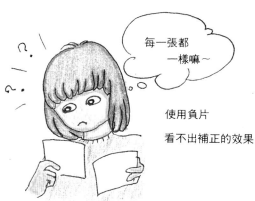

每一張都
一樣嘛～

使用負片

看不出補正的效果

在拍攝時嘗試進行曝光補正以及細微的色彩調整，但是在負片上根本看不出來。

解答： **不管成功失敗都會忠實重現**

要是沒有特定的拍攝目的，只是想多拍一些以求攝影技巧進步的話，我建議使用正片來練習；因爲正片能夠將攝影當時的狀況以及曝光情形眞實重現，攝影者可以從中體會些微曝光差異所導致的色調、氣氛的變化，從而更了解自己相機的特性。此外還可以利用各式濾鏡來玩弄色彩的變化，並且體驗氣象條件和拍攝時刻對畫面色彩的影響。

★建　　議

從正片學習到的曝光技巧和色彩變化何不應用到負片的拍攝上！
以沖洗相片爲目的的負片和正片的直接呈現不同，藉由適當的攝影和沖印指示，從負片可以得到中間色調的柔美照片。但是請不要「因爲是負片」就抱著無所謂的心態來拍攝。認爲「攝影技巧進步之後就該改用正片」的想法是不對的，正片、負片的選用是依照目的、用途和表現意圖來決定的。

F 2.8・自動　28mm　負片

拍美麗的櫻花

疑問：
每年到了賞櫻季節我就很煩惱，請教我如何才能拍出成功的櫻花照片！

分析： **櫻花是具代表性的難拍花卉**
像梅花、桃花、櫻花之類，長在樹上、的小花可以算是難拍的花卉。就是仰角拍攝時，嬌美的花朵全部都溶入明亮的天空背景中，連輪廓都看不見。

使背景陰暗

解答： **試試基本的攝影方法**
拍攝淡色花卉時背景是影響結果的一個很重要因素，請牢記這點然後根據下列各項要點再度挑戰看看吧！

1) 從較高的位置來拍攝
從高處拍攝櫻花時，礙眼的枝幹大部份都會消失在花海中，不過前提是——背景必須比花暗。請確認背景中沒有耀眼的色彩及惱人的光線。

2) 拍出明亮的花朵
尋找光線直接照在花朵上的角度（順光）來拍攝。不過，只要找到陰暗的背景，即使是逆光，也可以拍到閃亮的花朵。

問題照片

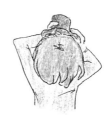

74

3）天空要拍得比花暗

晴空萬里時使用偏光鏡來降低天空的亮度，就可以當作花卉的背景。但是陰天時就無法期待同樣的效果了，而且，其實陰天的天空拍起來比晴天還亮，千萬不可大意。

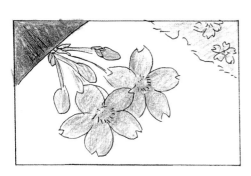

背景明亮，櫻花就顯得暗淡無光

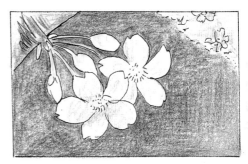

背景陰暗，便能襯托櫻花的光采

4）儘量減少天空在畫面上所佔的比例

假使無法從高處拍攝，只要離櫻花遠一點，仰視的角度就可以小一些。爲了找到較好的拍攝點，請不要懶惰，前後左右多多走動走動。

5）只拍攝花本身

除了拍攝整棵樹之外，靠上前去只拍攝花朵也是一種方式。

由於枝幹拍出來的效果往往比想像中要醒目，因此只想拍攝花本身時最好採取光圈大開，模糊枝幹的方法，或是利用角度來避開枝幹。

取景對到天空逆光時，只要稍微遠離一點就可以使背景陰暗

仔細觀察櫻花樹上的光線
狀態再決定拍攝角度

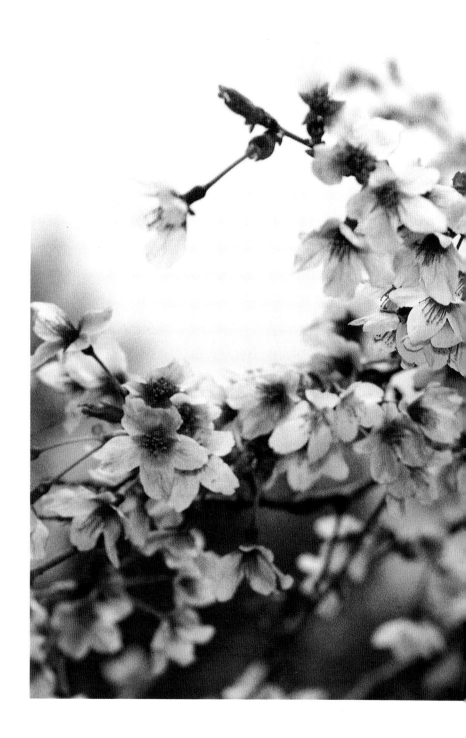

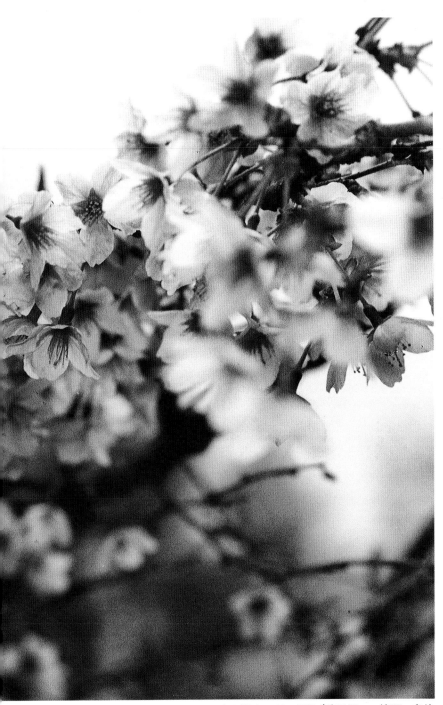

自動設定　28〜105／使用28mm鏡頭　負片

拍攝夜景的訣竅

疑問：

拍攝夜景時該如何曝光比較好？有沒有什麼訣竅？

分析： 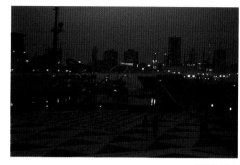 **交給相機決定也能拍得不錯**

夜景是黑暗中佈滿高亮度的光點，由於明暗差異太大，到底該對準哪裡調整曝光最令人煩惱。

自動相機是依照畫面的綜合亮度來計算曝光度，所以即使亮度相差滿大，還是可以得到不錯的曝光效果。不過，由於光源亮度差和分散程度各有不同，有時也會出現不適當的曝光結果。

問題照片

某一處的亮度太強時，結果可能會曝光不足

相機只測到中央的強光，整體畫面曝光不足

曝光補正之後，整體畫面都能清楚呈現

78

解答：**根據各種狀況採取因應之道**

1）首先交由相機來決定。現在最新的相機連夜景也列入曝光計算的資料中，所以應該可以得到大致正確的曝光值。

2）其次是增加曝光值。這是考慮到畫面中亮度較高的光源，大膽地給它加大**一格光圈**，一定會有效果的。

3）另外，在拍攝明亮的建築物牆壁時，請以自己最想表現的部份為基準來測量曝光度。可以利用相機上的定點測光功能。

4）由於光的繞射而在光點周圍出現的光芒會因為光圈的形狀而有所變化。光圈大開時是圓形的，越縮小就越接近多角形，而光芒也就越明顯。有些濾鏡（十字紋濾鏡等等）就是利用這個原理來製造各種特殊效果，市面上可以找到很多。

光芒的圖解

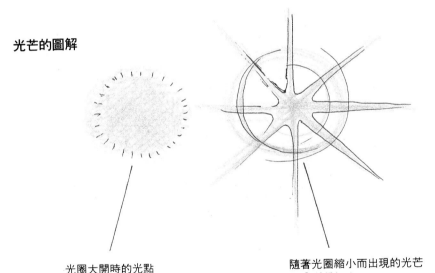

光圈大開時的光點

隨著光圈縮小而出現的光芒

★建　　議
大家是不是以為拍攝夜景只能在天黑以後？天黑後所拍攝的夜景照片常常過於平面，其實太陽西下的薄暮時分才是拍攝夜景最好的時機，由於此時建築物的輪廓會稍稍浮現出來，可以拍出具有立體感又有氣氛的照片。

成功拍下孩子的學習成果發表會

疑問：

朋友拜託我拍攝小孩的學習成果發表會，請用簡單易懂的說明教我萬無一失的拍攝方法好嗎？

分析： **舞台其實沒有想像中的亮**

距離舞台太遠的話，閃光燈的光線無法到達，會導致相片曝光不足。

雖然表演舞台看起來通常都 亮，但是要拍照的話那種亮度其實是不夠的，因此拍攝時相機快門速度會變慢，很容易發生震動模糊的情形。

由於舞台照明採用鎢絲燈光，如果使用一般的日光片，拍出來的照片色調就會偏紅。雖然利用閃光燈來輔助拍攝也是一個辦法，但是由於座位是固定的，而且和舞台的距離未必夠近，所以也常常會有閃光燈光量不足導玫曝光不足的情形。

解答： **選擇適當的底片和鏡頭**

首先要使用**高感度底片**，例如ISO400或800，甚至更高也可以，不過由於底片感度越高，洗出來的相片粒子也越粗，所以選購時要考慮到可能的放大倍數。

其次是使用**最大光圈較大（最亮F值小）的鏡頭**，不過必須特別注意震動問題，可能的話，最好使用三腳架或是單支架來固定支撐。另外，鏡頭焦距越長（望遠鏡頭）越怕震動，這點也要注意。

空間狹小的地方使用單支架比三腳架方便

使用單支架時最好用腳來固定

至於舞台燈光所造成的色調偏紅問題雖然可以用濾鏡來消除，但是因為濾鏡的濃度也會使快門速度變慢而出現震動模糊的問題，所以我建議最好的方法是使用負片來拍攝，然後在沖洗時再加以修正。

★建　　議
除了以仰角來捕捉孩子們認真的表情之外，舞台的全景和建築物的模樣，以及入口的看板和佈置……等等也可以拍攝，一定會成為很好的紀念的。

自動設定　　70～210／使用210mm鏡頭ISO400負片

和照相館保持良好關係

疑問：

我在書上看到「要和照相館保持良好的關係」這句話，請問是什麼意思？

分析：攝影方面的絕佳諮詢對象

如果你是攝影社的會員，自然不乏同伴和指導老師給你許多這方面的意見，但是沒有加入此類社團的人很少有機會可以聽到別人對自己作品的批評和感想，很容易便成為「井底之蛙」，當然也不可能有快速的進步。這時候，照相館或沖印店人員的專業意見就很珍貴了。

解答：和店家熟識以得到諮詢服務和想要的照片

照相館、沖印店等專門處理相片的工作人員當然都具備一定程度的專業知識。雖然從攝影雜誌上也可以學到一些攝影技巧，但是由於雜誌是以不特定的大多數讀者為對象所編寫的，因此不可能完全符合自己的需要，而且也會有看不懂的內容。

至於那些銷售商品種類繁多的量販店等，由於生意忙碌，店員很難一對一的充分為顧客服務。

所以如果能和照相館（最好是住家附近的）人員維持良好關係，讓他們忘記你的客人身份，而是以諮詢聊天的方式來相處的話，不但有助於攝影技術的提昇，也能夠洗出真正想要的照片效果。

F8・自動　28〜105／使用35mm鏡頭　負片

負片最好曝光過度，
正片最好曝光不足？

疑問：

我聽人說使用負片時曝光要稍微過度，使用正片則要稍微不足，真的嗎？

分析： 先了解底片的特性

拍攝同樣明暗的相同景物，曝光稍微不足的正片色彩會比較濃厚，而曝光越是過度（較亮），影像的顏色就越淡，甚至變成透明。由於正片無法事後加以補救，所以為了避免失敗，才會有人說最好曝光稍微不足。

至於負片，因為顯像後明暗和實際情形是相反的（和正片不同），曝光不足的部份影像會變淡難以重現，所以才會有負片曝光最好略微過度的說法。再加上負片的曝光寬容度較大，即使曝光稍有過度，在沖印時也可以加以調整，洗出值得欣賞的相片。

實物

正片　　　　　　　負片

解答： 只是供人參考的標準

不管哪一種底片當然是採取「確實的曝光」最好。雖說正片可以稍微曝光不足，但是因為正片曝光寬容度小的緣故，如果曝光過於不足，反而會呈現暗沈骯髒的顏色，所以最多減少1／3～1／2左右的曝光值就夠了。負片當然也是以正確曝光為最佳，但是如果曝光度是由相機自動設定的話，增加個1EV左右比較保險。

正片和負片的曝光寬容度差

正片　　　　　　　　N

◄─能夠重現的範圍─►

負片

◄──── 能夠重現的範圍 ────►

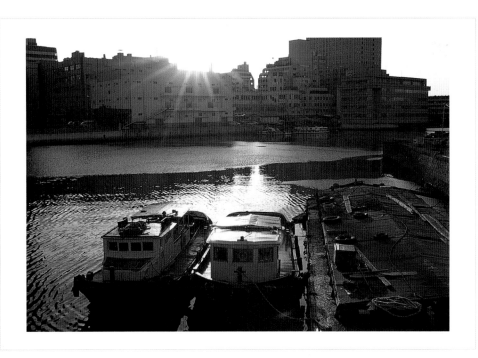

自動設定　28～105／使用28mm鏡頭　－1／2EV

何謂數位式攝影

疑問：

請問一般相機和數位式相機有什麼不同呢？還有，數位式相機要怎麼用？

分析： 以數位式資料代替底片

數位式相機是以CCD（電荷耦合器）所記錄的數位式資料來取代底片。CCD可將接收到的光線轉變為電子信號，許多CCD排列在一起，把分解成三色——R（紅）、G（綠）、B（藍）的資料記錄起來。數位式相機所拍攝到的影像會貯存在相機內的記憶體（內藏記憶體或是外插卡），可以接上電視來欣賞（也有附螢光幕的數位式相機），也可以利用電腦和相片印表機把畫面印出來。

重要的照片可以輸入電腦內貯存保管，也可以進行影像加工處理，做各種應用。

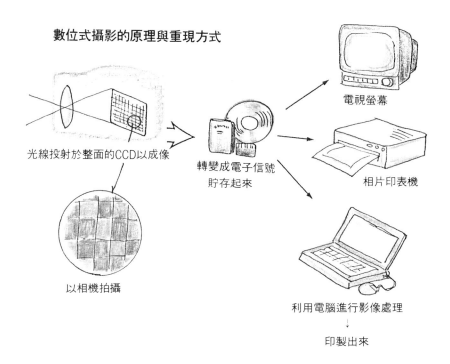

數位式攝影的原理與重現方式

光線投射於整面的CCD以成像

以相機拍攝

轉變成電子信號貯存起來

電視螢幕

相片印表機

利用電腦進行影像處理
↓
印製出來

解答： 應用範圍廣是其魅力所在

由於數位式攝影少了顯像處理這道手續，富有即時性，已成爲新聞報導等媒體不可或缺的工具。而且這幾年來簡單的數位式相機機種增加很多，由於拍了之後立刻就可以看到成果，再加上電腦普及，因此市場正逐漸擴大。不過，如果要做成相片仍然需要一台相片印表機（相當於相片的顯像機和照片放大機）。

◆

高價位的機種可以拍出不輸一般氯化銀感光相紙的畫質，但是目前市面上較普及的機種還沒有到達這個境界。數位式相機的畫質主要是以「畫素」（構成畫面的粒子數）來表示，相當於我們平常所說的粒子粗細狀態。目前一般30～40萬畫素的數位式相機，所拍照片印製成相館優惠尺寸的話，得到的效果還算不錯。

另外，相片印表機的解像度是以DPI（DOTS PER INCH）來表示，意思就是一英吋（INCH）中有幾個點(DOT)。

◆

要注意的是拍攝時手持相機的姿勢，不要因爲拍得太輕易就忽略了相機震動問題。在較暗的場合也要確認快門速度範圍等等，拍攝時的注意事項和一般相機沒有兩樣。

數位式相機所拍得的照片（畫素40萬）

濾鏡是否必要

疑問：
請問拍照時是不是一定要用到濾鏡？

分析： 濾鏡是光的過濾器

如同咖啡濾紙以及濾水器一樣，濾鏡的功能也是過濾，有的光被吸收，有的光可以通過。

濾鏡大致可分為三種——**黑白攝影專用、彩色攝影專用**以及**兩者皆可使用**的濾鏡。

1) 黑白濾鏡

從最強調對比效果的「紅色」濾鏡，到效果依序減弱的「橘色」「黃色」濾鏡，以及可以把人的皮膚表現得很美的綠色濾鏡等都是此類的代表性鏡片。

2) 彩色補償濾鏡

幾乎都是正片用，用來調整細微的色彩平衡度。雖然負片也可以使用，但是由於負片沖印時都會進行色彩修正，所以還不如在沖洗時向店家指定顏色比較有效。

3) 黑白、彩色共用的特殊效果濾鏡

藉著光線的折射和擴散來製造特殊效果，除了柔焦效果和光芒效果之外，還有可以減少光量的ND濾鏡，去除偏光的PL濾鏡（偏光鏡），去除紫外線（造成遠景模糊）的UV濾鏡，以及保護鏡頭的平光鏡片等等。

濾鏡的功用

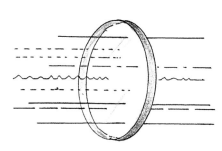

不需要的光線 - - - - →

必要的光線

吸收不需要的光線，讓必要的光線通過

解答： 適當使用，可以增加拍攝效果

肉眼的可視光波長範圍和底片感光的波長範圍幾乎一樣，因此拍攝日光下的人物或者在街頭捕捉速寫鏡頭時不用濾鏡也無妨，不過如果是拍攝遠景的話，由於肉眼看不見的紫外線會使相片效果暗淡，所以必須使用濾鏡來去除紫外線；另外，如果想拍出透明感的話，偏光鏡也很有效。只不過由於使用濾鏡必須增加數倍的曝光度，快門速度也會減慢，

紫外線

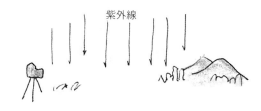

所以一定要採取防止相機震動的措施。
其他還有補正色彩以及特殊效果專用的
濾鏡，攝影者可以針對個別功用、效果
加以了解之後再來選用。
濾鏡必須適材適所來使用才有效，包括
一般保護鏡頭的濾鏡在內，都不是非用
不可。

拍攝遠景時，紫外線會大量累積

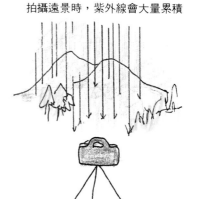

F4・自動　50mm＋1EV使用柔焦鏡片

何謂構圖

疑問：

有人告訴我「構圖很重要」，請問為什麼？以及代表性的構圖有哪些？

分析： **構圖是經過統計之後所得出的資料**

所謂的構圖可以幫忙攝影者傳達感情，但是並不是一開始就有那些構圖模式存在，然後大家按照框框把景物塞進去，不是這樣的。構圖模式是把那些看起來舒服的畫面經過統計分析之後所定出來的常規，符合這些基本模式的畫面看起來便令人安心，相反的，不符合的則可以表現不安定感。

構圖的基本模式

紅日形	三等分	一點透視	三角形	S形
對角線	平行線	對稱形	輪廓形	保留視向空間

解答： **沒有必要拘泥於構圖**

不用特別去注意構圖，只要按照自己的感覺去取景就好了。

當我們舉起相機面對想要拍攝的景物，在選擇鏡頭和光圈的同時，只要從觀景窗仔細觀察，考慮該如何強調主題物？如何利用其他景物襯托出主題？如何描繪整體狀況？並且留意把所有多餘的景物、會削弱主題的景物、太多的空白都從畫面上剔除的話，無意中自然就完成了構圖。

有一點不要搞錯了，沒有東西的畫面可能是多餘的空白，但是也有可能是必要的留白。總而言之，緊緊抓住吸引自己的東西，按照自己的感覺來構築畫面，然後大膽地按下快門。

★建　議

雖然記住幾個基本構圖模式是不錯，但是千萬不要被其所束縛。所謂「看了很舒服的照片」在拍攝之初也許並沒有刻意去注意構圖，但是拍出來的結果自然就符合某個構圖模式。

F 4.5　自動　28〜105／使用28mm鏡頭

如何防止相機震動

疑問：

看到拍的照片，我以為是相機有問題，相館的人說是我拍照時相機晃動的緣故，請問如何防止相機震動？

分析： 相機晃動在意想不到的時候

如果你發現自己所拍的照片不知道為什麼總是不清楚，首先應該懷疑是否「對焦不準」或是「相機震動」。相機震動是因為拍照時態度隨便、姿勢隨便所引起的。不過，即使是用三腳架固定住相機，拍攝物也有可能因為強風等而發生晃動，這個叫做「拍攝物震動」。如果有效利用這種震動，可以拍出極具動感的照片，但是隨便嘗試的話很有可能會被誤認為單純的震動模糊，必須特別注意。

問題照片

相機小小的震動，拍攝物的一小點就會模糊放大好幾倍

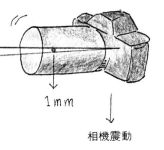

相機震動

解答： 確實固定相機或使用三腳架

防止相機震動的首要方法就是拍照是拿穩相機。即使是小型輕巧的相機也必定用雙手抓牢，雙臂收回貼緊身體，輕輕地按下快門。

通常「1／焦距」以上的快門速度才能夠防止震動模糊。

例如：50mm的鏡頭，快門速度要1／60秒

尤其使用長焦距的望遠鏡頭和拍攝特寫時，三腳架更是絕不可少。把相機確實固定在三腳架上，再使用快門線來操控快門應該是最保險的了。

相機的正確拿法

橫式

直式1

直式2

左手由下面支撐鏡頭，收縮雙臂，慢慢地按下快門

覺得相機重的人可將快門紐置於下方，用兩手來支撐

有效利用「拍攝物震動」的照片
多重曝光：第一曝光35～105／使用35mm
　　　　　F22・30秒
　　　　　第二曝光35～105／使用105mm
　　　　　自動設定

★建　　議
雖然自己覺得沒有震動，但是一旦照片放大之後震動所導致的模糊會變得很明顯。爲了不要浪費難得的拍攝機會，雖然三腳架有點重，還是勤勞一點帶著去吧！

95

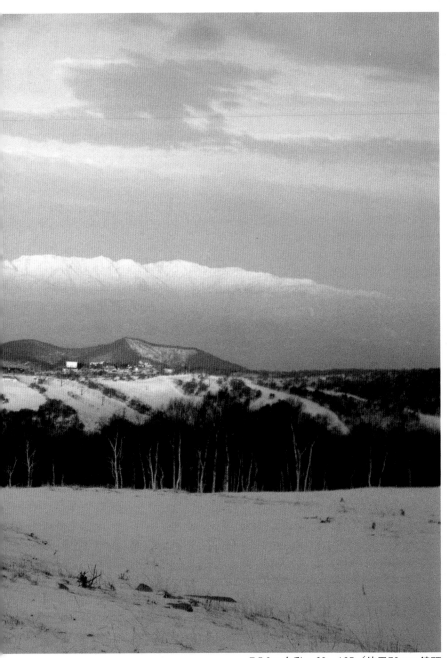

F 5.6。自動　28〜105／使用70mm鏡頭

如何表現黃昏之美

疑問：

我很喜歡黃昏的氣氛，但是一直都沒辦法成功地表現出那種感覺，請給我一些建議。

分析： **偏紅的光線和斜光是絕對條件**

我們先來思考一下，黃昏時分和大白天有什麼差別？黃昏時太陽從接近地平線的位置照射地球，這些穿過厚厚大氣層的光線是從比較低的角度射來的偏紅光，由於紅色光線波長較長，在大氣中的不規則反射比較少，因此是比較硬質的光線。在這種狀態下，不管是捕捉滿天的紅霞，或是採取逆光拍攝金光閃耀的風景都可以傳達出黃昏的氣氛。

問題照片

圖解色溫 （開度。J）

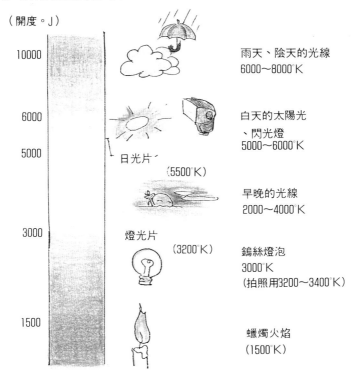

10000	雨天、陰天的光線 6000～8000°K
6000	白天的太陽光、閃光燈 5000～6000°K
5000	日光片 (5500°K)
	早晚的光線 2000～4000°K
3000	燈光片 (3200°K)
	鎢絲燈泡 3000°K (拍照用3200～3400°K)
1500	蠟燭火焰 (1500°K)

98

解答： 運用原有的光線來表現

由於早晚色溫下降（光線變紅），如果使用色溫變換濾鏡（早晚用）來增加藍色調的話，拍出來的畫面就會接近白天的顏色。但是這對於表現黃昏的氣氛而言反而會成為反效果，所以我奉勸大家還是利用自然的光線來拍攝。另外也有人利用陰天專用濾鏡促使色溫更加下降以強調黃昏效果，但是由於濾鏡的顏色呈現出來其實比肉眼所見還要更深，因此使用時必須特別注意。

以夕陽為背景拍照時，人物等主題物都會剩下一個輪廓而已，這時可以把相機的曝光鎖定背景，再利用閃光燈以「**慢速同步閃光法**」來清楚描繪出人物。

★建　　議
一般的黃昏照交由相機來決定曝光也可以有好的效果。

慢速同步閃光法
相機的曝光模式設定在快門優先（S）或是手動（M）

P　A　(S) or (M) 選擇S或M

曝光

F5.6　　1/4秒

測定背景的曝光後予以鎖定（鎖定AE）

開啟閃光燈　☆如果相機在S模式下快門速度會自動變快的話，請改用M模式重新拍過

F5.6　　1/4秒

　按下快門。如此便可拍出背景和人物都確實曝光的相片。使用三腳架的話背景就不會模糊☆不要忘了人物對焦

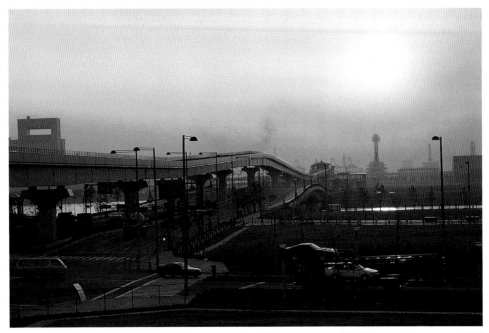

自動設定　28～105／使用105mm鏡頭　−1／3EV

雨天的相片

疑問：

怎樣才能表現出雨天的氣氛？

分析： **藍色的世界**

下雨天天空雲層很厚，所有的色彩都變得混濁。由於雲層會遮斷太陽光中的長波光，因此紅、黃色的景物會失去原有的鮮麗，能夠透過雲層的短波光——藍光在雨天創造了一個近似單色的世界。

問題照片

解答：✌ **利用曝光不足來表現**

除了捕捉水窪的波紋、樹葉枝頭的雨滴、彩色的傘海等等來表現明亮的氣氛，也可以用曝光不足（**減少1／3或1／2個曝光值**）的方式來呈現如水墨畫般沈靜的世界，以及細雨朦朧的景致。

◆

想要表現靜止的雨點，或是不希望因為雨流的太快而拍到認不出是雨的照片，

可以採1／30～1／125秒左右的快門，再配上暗沈的背景就可以了。

不過，雨勢強弱、鏡頭的焦距、攝影距離、光線狀態等都會有所影響，因此最好多收集一些資料，多做一點嘗試。

◆

另外，利用一些會使人聯想到雨天的小道具（晴天娃娃等等）也可以增加雨天的氣氛，提高拍攝效果。

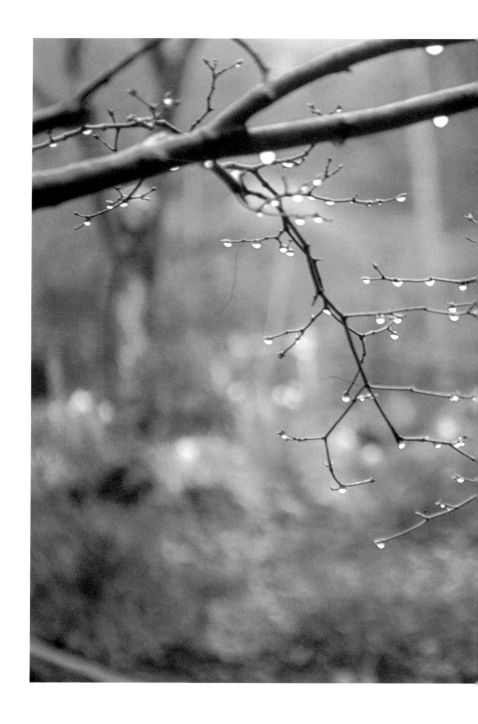

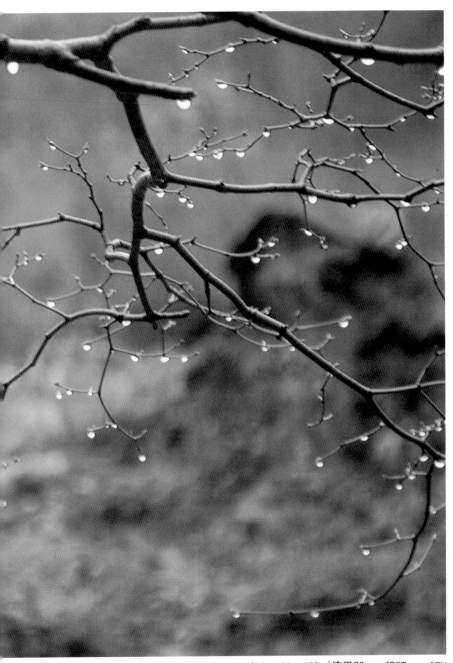

F 5.6・自動　28〜105／使用70mm鏡頭　－3EV

F 5.6・自動　50mm

方便雨天拍照的裝備

雨天可以拍到氣氛完全不同於晴天的
獨特作品。可是相機和其他的器材都
很怕水和濕氣，因爲很容易引起發黴
或是故障。所以雨天拍照最好先做好
防水的萬全準備才能夠從容不迫、安
心地按下快門。
保護相機不被雨淋濕的簡單方法之一
就是使用以下所介紹的一些裝備。

可以固定雨傘和
相 機 的 托 架
（BRACJET）

相機專用雨罩

臨時找不到適當雨具的話，浴帽
和毛巾也可以派上用場

可以同時爲相機
和攝影者遮雨的雨
罩

感性的表現

疑問：
我聽人說：攝影是感性的表現，請問是什麼意思？

分析： **每個人的感性不同**

「攝影」是將眼睛所見變成影像保存下來的方法，現在不需要什麼高深的技術，只要按下快門就可以拍得一張照片。然而即使在同一個地方、同一個時刻大家一起拍照，所拍出來的影像絕對不會相同。這是因為每個人都是按照自己的想法來選擇鏡頭和拍攝位置，自己決定取景方式和快門時機；而且光圈、快門速度、對焦位置等也都會使照片產生微妙的差異。

決定這所有一切的是個人的美感、想法、感受性和感情……等等，也就是個人所擁有的感性。

解答： **培養一顆易感的心**

如果你對於攝影之外的藝術、文化等活動毫不感興趣，認為那些和攝影一點關係也沒有，那麼恐怕你在攝影之路上會前進得很慢。平時最好多多接觸一些看似和攝影無關的東西，充實自己的知識，磨練自己的感覺；像是讀書、觀賞攝影集、電影、戲劇、攝影展等等都可以幫助你提高心靈的敏感度。

另外，和各式各樣的人對話，對各種東西抱持著興趣也很重要。這些東西經過消化吸收之後可以磨練感性，讓你看到以往看不見的，感覺到以往感覺不到的。等到有一天，一件小小的事情都可以感動你，讓你覺得美麗、精彩、悲傷……的時候，保證你的攝影境界也會大為提昇。

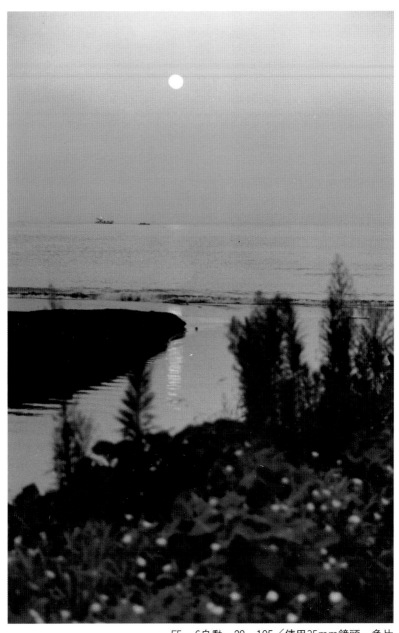

F5. 6自動　28～105／使用35mm鏡頭　負片

在風景照中呈現寂寥感

疑問：

雖然去拍蒼涼的影色，但是卻無法傳達出那種感覺，請問應該怎麼辦？

分析： **怎樣的情況會讓人感覺蒼涼？**

我們什麼時候會覺得淒涼呢？通常是夕陽西下、一個人孤零零的時候、還有雨天等等。或者是低角度來的斜光在地上照出一條長長的影子、空蕩蕩的空間以及少許的曝光不足也會讓我們感到寂寥。

解答： **愉快的心情無法表現寂寥的感覺**

當自己心情愉快開朗時是拍不出氣氛淒清的照片的，所以首先要從自己的心情和想法下手，面對景物時先想想是什麼讓人感覺淒涼，等到自己充滿那種感覺時再來拍攝吧！

(明亮的畫面容易讓人感受到愉快的氣氛，所以最好避免華麗熱鬧的色彩，然後再採取稍稍的曝光不足（減少1／2個曝光值），就比較容易傳達那種淒涼的感覺。不過，表現上的技巧最多只是一個輔助而已，真正重要的不是讓別人看出景色的淒涼，而是自己真心感受到那份寂寥。

F11・自動　28〜105／使用35mm鏡頭　−1／2EV

如何拍出女性美

疑問：
每次替女性朋友拍的照片她們都不滿意，請問怎樣才能把她們拍得更美？

分析： 漫不經心地拍攝可不行

解答： **發掘模特兒的魅力**

我想女性朋友不管是誰都希望自己被拍得很美，所以拍攝女性人像時首要之務就是找出模特兒的魅力所在，然後再將其表現出來就好了。拍攝時別忘了製造一下快樂的氣氛。

1）表現立體感

像大頭照那樣從正面拍，臉會看起來平平的，不如從側面斜斜的角度來拍攝就可以增加立體感了。

2）不要從太低的位置來拍攝

雖然從較低的位置仰拍，腳會看起來比較長，但是如果過低的話，腳反而會變粗，小姐們不會喜歡的，所以要低也不能低於腰的位置。

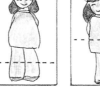

相機的高度
相機位置必須
高於腰部

3）不可用廣角鏡頭拍特寫

用廣角鏡頭靠太近拍攝時，臉形會扭曲變形，所以拍特寫至少要用50mm以上的鏡頭。

28mm　　　50mm

4）表情和動作自然很重要

又不是拍攝大頭照，千萬不要錯失瞬間精彩的表情和動作，最好捕捉帶有動感的姿勢。

5）記得處理背景

背景太過複雜時，無法使人物突顯。不妨使用長鏡頭或是選擇光圈大開來使背景模糊。找尋適當的背景也是拍攝女性人像的重點之一。

F 2.8・自動　200mm鏡頭　使用反光板

拍攝婚禮先準備劇本

疑問：

我聽人說：拍攝婚禮要先寫好劇本，這是什麼意思？

分析： **事前的準備非常重要**

結婚是人生大事，拍攝婚禮時必須注意不要漏拍任何重要場面。要是事前沒有做好安排，可能臨時又要裝底片，又慌慌張張地跑來跑去給人添麻煩，甚至拍到一半才發現底片不夠而當場不知所措。為了防止這些突發狀況，所以事先一定要作好拍攝計劃，才能夠拍得從容，拍得有智慧，這就是這句話的意思。

自製一張簡單的腳本會方便許多

解答： **預做規劃，從容進行**

1) 事先了解場地大小，以準備適當的鏡頭。28～105mm左右的標準變焦鏡頭幾乎可以適用所有的場地。

除了會場情形之外，還必須清楚拍下每一位列席者，所以閃光燈一定要帶。另外，如果沒有特別用途，最好使用**負片**。

2) 先了解儀式程序，事先想好拍攝位置和時機。在重要場面開始之前，檢查好底片剩餘張數，確保足夠的底片。

可以利用新娘換衣服的時間來替出席的來賓拍照。

3) 時間允許的話，像會場的全景和入口處、指示看板和接待處、招待賓客的料理以及桌上的花飾等也都不妨拍下來。

4) 在典禮正式開始之前可以先拍攝休息室的情景，以便檢查攝影器材是否正常。這個時候即使發現電池不夠或是忘了東西之類的，也還來得及補救。

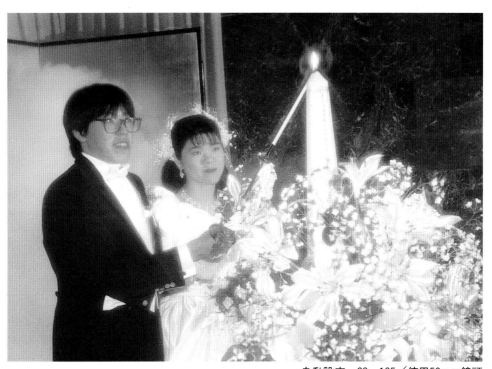

自動設定　28～105／使用50mm鏡頭
使用十字柔焦鏡、閃光燈　負片

113

拍攝霧裡的風景

疑問：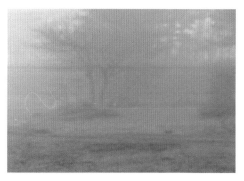

如何才能拍好夢幻般的霧景？

分析： **霧中景物的明暗對比其實不如肉眼所見那般明顯**

"霧"雖然可以為風景添加夢幻的氣氛，但是那隱隱浮現的景色拍成照片後，只見白茫茫的一片，幾乎看不出明暗對比，很難把現場的氣氛傳達給不在場的第三者，有時還可能被誤認為是一張顯像處理失敗的照片。

問題照片

所以我們在拍攝這類照片時必須注意添加一些要素，好讓人明白自己所拍的是霧景。

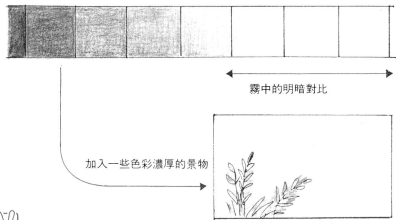

霧中的明暗對比

加入一些色彩濃厚的景物

解答： **要下一點功夫**

包括霧景在內，凡是拍攝明暗對比較少的風景時，只要在前景配置一些**色彩濃厚的景物**就沒問題！即使其他畫面全都是淡淡的影像，只要有一個較濃的色彩來作為明暗的標準，就可以提供觀賞者掌握整體的線索。

另外，要表現霧的白色必須像拍攝雪景一樣，要增加曝光才行。

增加1／2～1個曝光值，或是採取分段曝光，多拍幾張都可以。

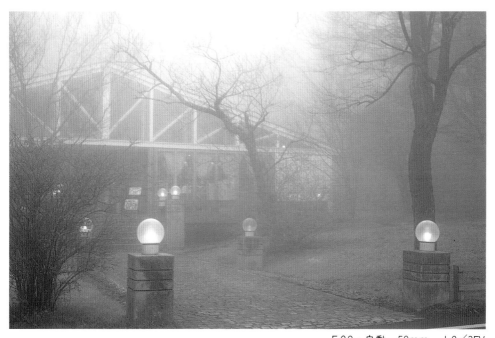

F 2.8・自動　50mm　＋2／3EV

拍攝一張好的煙火照

疑問：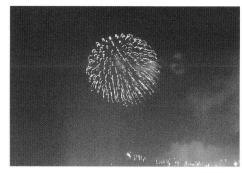

請告訴我拍攝煙火的訣竅！

分析： 注意快門速度

這張問題照片所用的快門恐怕不是一般
拍攝煙火的快門速度。人的眼睛有所謂
的「殘像效果」，煙火從射出到消失，
在我們看來是一個動作，但是實際上煙
火是火花不停的移動，所以如果以高速
快門拍攝的話，拍出來的畫面會和肉眼
所見不同。

解答： 練習B快門攝影

首要條件是相機必須具備「**慢速快門**」
或是「**B快門**」的功能。從煙火發射到消
失為止的幾秒鐘之內，只要一直把快門
開著就可以拍攝到形狀完整的煙火。若
是希望得到更華麗的畫面，可以把快門
一直開著，在一張底片中捕捉2～3發的
煙火。

◆

模糊的煙火也不錯，若要拍出清楚的形
狀最好以三腳架固定相機。
除了煙火之外，不妨也把周圍的夜景和
映照在水面的煙火一起拍起來。

◆

拍攝煙火用ISO100的底片和F8的光圈就
可以拍得很漂亮。但是如果想拍出煙火
一次次衝向同一位置、像尼加拉大瀑布
那樣的畫面，光圈必須稍微縮小，或者
縮短快門速度，從**1～1／60秒**，採取分
段曝光試試看吧。

問題照片

B快門的使用法

所謂B快門是指：只要按著快門紐快門就會一
直開著，直到手離開按紐才會關起來

各種鏡頭的使用法

◎28mm

雖然煙火本身看起來比較小，但是可以表現整體的氣氛

◎50mm

拍出來和實際所見相近

◎100mm

可以不受環境干擾，只拍攝煙火

使用快門線來進行B快門攝影

打開快門　　　　快門關閉

（如果是附有鎖定功能的快
　門線，即使手離開，快門也不
　會關起來，非常方便）

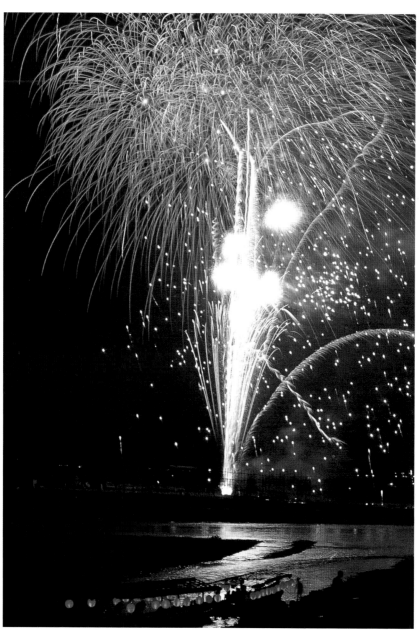

F8　B快門　35〜105／使用35mm鏡頭

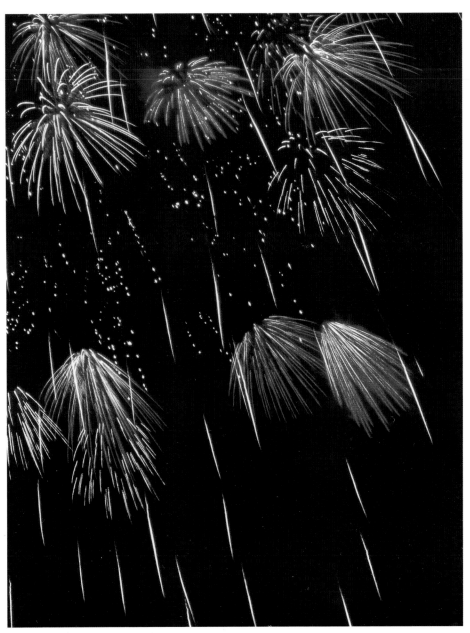

F8　B快門　使用200mm鏡頭

三腳架的選購法及使用法

選購法

理想的三腳架當然是又重、又粗、又牢固的最好，然而如果考慮到攜帶性，反而是越輕越小的越好。因此，戶外攝影所用的三腳架最好是輕巧好帶，但又具備最低限度的堅固性。

1）只是用傻瓜相機拍攝紀念照

這種情況下只要帶那種可以收進包包裡的小型三腳架即可；腳架不要拉太長的話也可以拍夜景。

2）使用單眼反射相機在白天拍照

1公斤左右的三腳架即可；但是縮小光圈拍攝時，以及颳強風的日子要特別小心。

3）使用望遠鏡頭或中型相機時

選用3公斤以上的三腳架準沒問題。這個等級的三腳架也可以用在長時間的夜間攝影。

4）對自己的體力有信心的人

4公斤以上的三腳架不管是超望遠鏡頭或大型相機等，幾乎所有種類的攝影都適用。另外，腳架段數較少的三腳架每一段的長度會比較長，伸展時也比較穩固，這一點是所有三腳架共通的特性。

掛上增重袋或是手邊的行李都可以達到一樣的效果

螺帽式——大型三腳架常見

鬆開

旋緊

鬆開 / 旋緊

控捍式——
小型三腳架常見，操作簡單

使用法
爲了預防相機連同三腳架一起舉起來
的混亂場面發生，我們先來熟悉一下
三腳架的構造和各種功能。

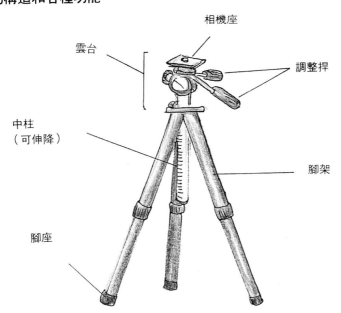

相機座

雲台

調整捍

中柱
（可伸降）

腳架

腳座

中柱升得太高，
三腳架會不穩

← 5～10 cm

拉開腳架時要從
上方較粗的那段開
始（收腳架時則相
反）

固定相機時將雲
台倒向側邊會比較
好弄

拍攝直式構圖時
好好利用雲台的轉
向功能

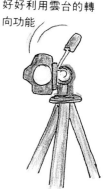

移動攝影

疑問：

我想利用移動攝影拍攝具有動感的照片，但是都拍不好！

分析： 需要一些訓練

所謂「移動攝影」就是一邊經由視景窗捕捉移動中的主題物一邊按下快門的攝影方法，又叫做「追蹤攝影」。

一般快門打開時移動中的影像會變得模糊閃動，但是如果拍攝時配合主題物來移動相機的話，可以拍出主題物影像清晰，背景模糊閃動的畫面。如此一來不但可以強調動感，也突顯了主題物。

解答： 牢記快門速度

移動攝影時為了使背景呈現閃動模糊的效果，需要適當的（慢速）快門速度，但是如果快門過慢，所追縱的主題物也會跟著變模糊；而快門太快時，背景又無法呈現出流動的效果。移動攝影時的標準快門大約是和鏡頭焦距相同或二倍左右的快門速度。

例如：100mm鏡頭→1／125～1／60秒

拍攝和地表平行移動的物體可使用三腳架來減少上下晃動所產生的模糊

對於自行車或汽車有效（跑步的人無效）

鬆開這裡相機便可左右自由迴轉（要保持相機水平；若有水準器可方便許多）

移動攝影的原理

配合主題物的行進來移動相機

由於相機移動的緣故，背景會產生流動的效果
☆ 朝著相機前進的物體無效

背景模糊的量依各項條件而異

各項條件	背景模糊情形
鏡頭的焦距	焦距越長越模糊
攝影距離	越近越模糊
快門速度	越慢越模糊
主題物的速度	越快越模糊

★建　議
當技術進步到可以清楚捕捉移動中的主題物時，不妨試著向慢速快門挑戰，不但能夠拍出意想不到的效果，也可以增加自己的攝影表現方式。

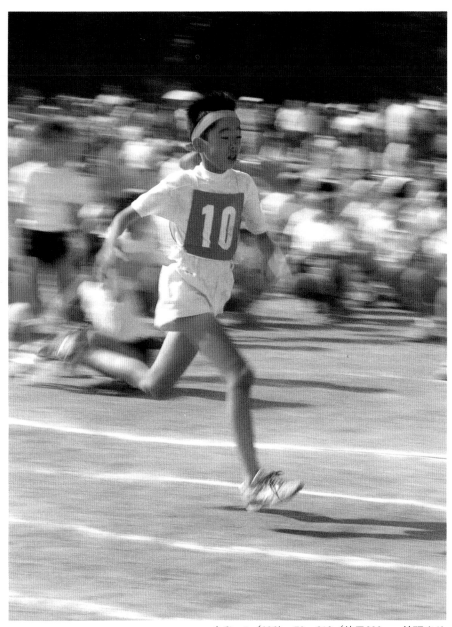

自動・1／60秒　70〜210／使用200mm鏡頭負片

新綠的拍攝法

疑問：

我想重現植物的「新綠」那種讓人眼睛為之一亮的感覺，有沒有什麼特別的方法？

分析： 把對比物放入畫面

嫩綠色、黃綠色……等等，自古以來就有許多形容顏色的說法，而這些說法各有其涵意，而且會讓人聯想起特定的東西。想要表現鮮亮的新綠，不妨以令人印象深刻的嫩綠色為主來營造出那種氣氛。

解答： **偏亮的曝光以及採用透射光是最高原則**

拍攝新綠要給人明亮的印象，所以最好依照相機所測得的正常曝光值再增加一點；但是可不是光增加曝光值就一切OJ。

如果是那種照不到太陽又層層疊疊的枝葉，漆黑陰暗，即使增加曝光值也不會產生效果，反而會變得很不自然。

◆

透著光的葉子看起來比較鮮明，可以表現出新綠的嬌嫩和清爽，所以最好多多利用透射光（逆光）。

★建 議
平日應多觀察大自然，了解四季的變化和特徵，研究表現大自然美景的方法。

問題照片

增加曝光的方法

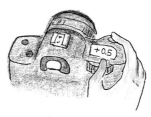

利用＋／－紐和刻度盤來設定補償值

+0.3	+0.5	+0.7

依照相機機種不同，也有1／3EV、1／2EV間隔的補償值

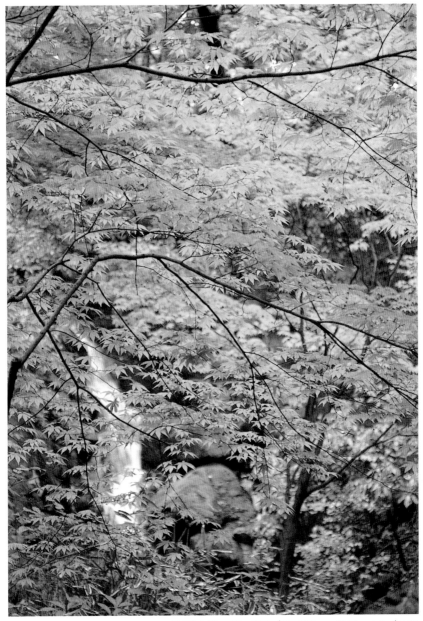

F 5.6自動　28～105／使用50mm鏡頭　＋1／3EV

紅葉的拍攝法

疑問：

以為拍攝到很棒的紅葉，但是一看實在令人失望，請問是怎麼回事？

分析：選一個晴天來拍攝！

鮮艷多彩的紅葉很難用相機完全重現。紅葉都是紅色、黃色等接近原色的色彩，只要稍有一些混濁就會失去那份鮮麗。尤其是陰天、雨天和晴天的陰涼處，由於光線中的藍色調增加，於是導致互補色的紅、黃色調變得暗淡，拍出來的照片就十分差強人意了！

紅色和黃色的互補色剛好是藍色，所以顏色就混濁了。

解答：補色濾鏡和偏光鏡可以幫得上忙

1）想要拍攝漂亮的紅葉最好選擇太陽光照得到的樹葉。另外，透射光和反射光所得到的顏色特性不同，透射光（逆光）所得到的效果比較鮮明。

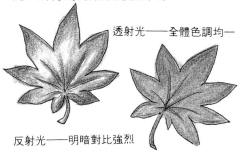

透射光——全體色調均一

反射光——明暗對比強烈

問題照片

2）選擇暗沈的背景或者是深綠色、藍色天空等紅色和黃色的補色也可以強調出紅葉的鮮豔。天空澄澈時使用偏光鏡可以讓藍天的顏色更濃，更加襯托出紅葉的美。

3）使用反射光拍攝時，由於葉片表面的反射作用多少會提高明暗對比，導致中間色調的細微色彩難以表現出來。這時候也可以使用偏光鏡來消除反光，以重現原有的色彩。

4）紅葉不只是顏色美，形狀也很有欣賞價值。除了捕捉色彩之外，使用望遠鏡頭來強調葉形，或是對準看得出葉形的部份來對焦。。等等，也都是很重要的表現方式。另外，如果拿不同顏色的葉子當作前景，使之呈現模糊效果（失焦處理），可以替容易流於平板的畫面增添一些立體感。

5）為了表現出紅色、橘色、黃色葉子的明亮感，不妨試試增加曝光值（1／3或1／2EV）的拍攝手法。不過要是補償過度的話，顏色會變淡，必須特別注意。

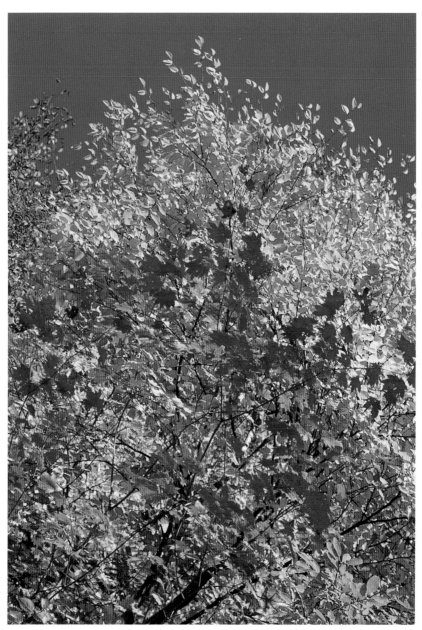

自動設定　75～300／使用80mm鏡頭使用偏光鏡＋1／3EV

自動設定　28～105／使用105mm鏡頭

與風景對話

疑問：

風景攝影師說：「要和風景對話」，請問這是什麼意思？

分析：🎨 **讓心沈靜下來的有效方法**

為了慢慢思考如何拍攝，如何取景，需要一段整理內心思緒和自問自答的時間；所謂「和風景對話」就是這個意思。

解答：✌️ **從容的觀察、等待，與風景相對**

在氣象條件、風向、雲間射出的陽光不斷地變化中，和風景相對，等待風景成為自己想要的樣子；換言之就是一邊等待快門時機，同時也等待自己的拍攝欲望逐漸升高，這種態度對於拍攝風景照是很重要的。

◆

除了「和風景對話」之外，「偶然的邂逅」也非常重要。「偶然邂逅的風景」常常在我們心中留下「當時有拍下來真是太好了」的回憶，即使以後再度造訪該地，多半也無法經歷同樣一次的感動。

不管是「專注對話的風景」還是「偶然邂逅的風景」，每一段相遇都很重要。

爲何一個變焦鏡頭就可以改變F值

疑問：

我聽說變焦鏡頭只要改變焦距，亮度也會跟著變化，這是什麼原因？還有，「最亮F值」又是什麼？

分析：**鏡頭焦距的變化是主要原因**

所謂的「最亮F值」是用來表示各種鏡頭最明亮狀態的數值，以鏡頭焦距除以有效口徑（光線進入鏡頭的幅寬）就是。因此，可以隨意改變焦距的變焦鏡頭當然其亮度也就會跟著變化了。

解答：**單眼反射相機和傻瓜相機的不同點**

單眼反射相機

變焦鏡頭的設計是——每次改變焦距時，F值不會跟著做大幅改變；但是只有最亮F值爲了保持最明亮狀態，會隨著焦距而變化。

傻瓜相機

由於傻瓜相機的光圈裝置多半設在主體側，因此無法像單眼相機的鏡頭那樣可以隨焦距變化來調整最亮光圈。所以像3倍和3.5倍的高倍率變焦傻瓜相機，焦距拉得越長，最亮F值就變得越暗，大概只有F11或F13左右。

★建　議
使用高倍率變焦傻瓜相機的望遠鏡頭功能時，F值會變得極暗，畫面很容易模糊；即使加閃光燈也一樣，可能會因爲光量不足而導致曝光不夠。所以如果常常會用到高倍率變焦鏡頭，最好配合使用高感度的底片，並且特別小心相機的晃動問題。

F值的計算方法

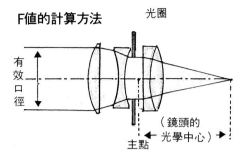

※以一枚鏡片表示時，主點在鏡片的中心

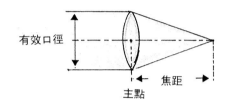

鏡頭的亮度（F值）由有效口徑和焦距來決定

$$F 值 = \frac{焦距}{有效口徑}$$

雖然有效口徑相同，但是焦距改變F值也跟著改變

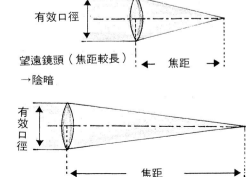

防止在機場等地因X光照射而曝光

疑問：

出國旅行拍的底片在機場照到X光而報銷，我應該怎樣預防同樣情形再度發生？

分析： 除了多多用心，別無他法

機場的X光安全檢查對底片是有影響的，不過目前ISO400以下的底片，尤其是一般35mm底片幾乎都裝在金屬的軟片匣中，據說這樣不容易受到照射；但是像ISO800以上的高感度底片或是布朗尼底片（箱型底片）等就不能不採取預防措施了。然而，考慮到每個國家的X光強度不同，所以即使是ISO400以下的底片還是不能完全放心地讓它們通過X光檢查。

此為攝影用底片，請勿採用X光檢查。

Important :
They are photographic slides and transparencies.
Please do not apply the X-ray examination.

將底片放入X光防護盒，或是貼上標示讓人知道裡面是底片

最具代表性的
解答： 方法就是利用市售的X光防護盒或是主動提出申告

市面上有出售所謂的X光防護盒，而且這種盒子依照底片的感光度不同而有分別，如果所帶的底片包含各種感光度，則必須以最高感光度為選擇標準。

最好是通關時拿在手上要求檢查人員直接目視檢查，並且提出申告條。

★建　　議
紅外線底片的感光波長範圍很廣，所以一定要申請目視檢查。

何謂專業底片

✏️

我知道底片有分業餘用和專業用,請問兩者有何不同?

分析 : 🖐️ **是依照用途來分的**

其實兩者之間的區別也會依底片製造公司不同而有些微的差異。大致來說,專業人士喜歡使用的底片就稱之為專業用底片,一般人平常使用的底片就叫做業餘用底片。通常底片名稱的縮寫旁邊有加一個「P」字的就是專業用底片。

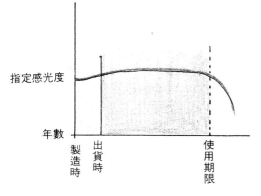

底片從出貨到使用期限之內,都可以得到很好的發色效果

★建　議
如果底片長期不用,最好保持原來的包裝,放置於日光直射不到的陰涼處。
可能的話不妨以塑膠袋包裹,放入冰箱保存,使用前1～2小時再拿出來恢復室溫。

解答 : ✌️ **不要以為什麼都是"專業級"最好**

1) 底片生產後,感光劑需要一段時間才會安定,由於專業人士買回底片之後立刻就要使用,所以出貨時底片就必須具有安定的感光度和色彩再現能力。至於一般用的底片,因為考慮到還要擺放在店頭銷售、以及距離真正拿來使用還有一段時間,所以生產後立刻就出貨,這樣等到真正拍攝時便能夠得到最穩定的影像。

　　由於專業人士一次就要用掉大量的底片,為了避免拍出來的一堆照片效果不一,所以專業底片可能都會附帶說明該底片感光劑的特性。這是因為專業攝影通常都必須藉由控制光源、使用色彩補正濾鏡等,以達到精準的色彩重現效果。因此專業底片的保存管理也必須十分嚴謹。

底片的縱切面

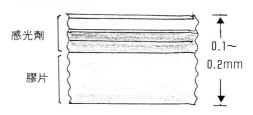

底片是在薄薄的膠片上面塗上好幾層的感光劑,這些感光劑發色之後就可以得到影像

攝影器材的保養

疑問：

請問應該如何有效地保養攝影器材？

分析：**放著不管是故障產生的原因**

相機如果每天使用，自然而然會去做一些清除鏡頭塵埃之類的清潔保養工作，但是長時期放置不用的話，原來附著其上的髒污就會導致相機發黴、生鏽，進而引發故障。此外，相機不用時，電池一定要記得拿出來；而且在雨天、雪

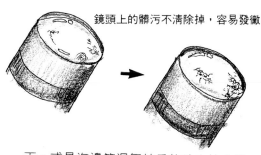

鏡頭上的髒污不清除掉，容易發黴

天，或是海邊等濕氣較重的地方拍完照之後，一定要使相機充分乾燥之後才可以收起來。

解答：**把相機當成生物一般加以愛護**

1）如果攝影器材弄濕了，先用乾布擦掉水分，再用吹風機吹乾。

2）鏡頭或相機上的灰塵先用空氣刷吹掉，再用柔軟的乾布擦拭。要注意的是，鏡片和濾鏡如果用含矽的樹脂布擦拭的話，鏡面上會附著一層矽膜，所以最好用麂皮或其他的新素材來擦。為了不傷害鏡面，一定要先把塵埃吹掉之後才可以進行擦拭。

3）擦拭鏡頭時從中央向周邊畫圓般擦拭；擦不掉的污垢可滴一滴鏡頭清潔液在專用紙上小心擦拭。

4）空氣刷雖然也可以用來去除相機內部的灰塵，但是快門幕由於製作得非常薄而精細，絕對不可以碰觸到或是用空氣刷去吹。另外也要避免碰到反射鏡。

濕掉的鏡頭要徹底弄乾

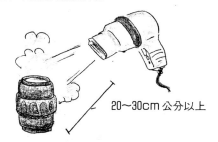

20～30cm 公分以上

動一動鏡頭，內部的水氣會比較快乾燥（先把設定由AF切到MF再剝下鏡頭）

5）長時間沒用的攝影器材要常常拿出來陰干，動一動快門、捲片裝置、鏡頭等等。機械的東西長久不動就容易發生故障。

如何拍攝一張成功的團體照

疑問：

可能因為自己對攝影很有興趣，所以常常被拜託去幫忙拍攝團體照，請問如何才能拍出一張高水準的團體照？

分析：讓大家的注意力集中在相機

拍攝團體照時經常會遇到的問題不外乎：

・很難做到每一個人的臉都對焦
・按下快門時總是剛好有人閉上眼睛
・閃光燈光量不足……等等。

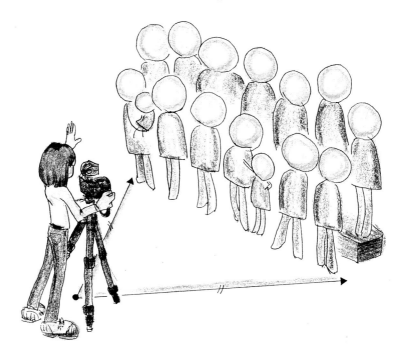

焦點要對準和底片平行的平面。隊伍兩端最好和相機等距離。

解答： **特別注意亮度和對焦位置**

1）當全體面對相機排成一橫排時，每一個人的臉都可以確實對焦，但是如果排成好幾排的話，由於景深變深，必須縮小光圈。由於景深的特性是——對焦位置之前（前景）比較短，後方比較長，所以此時焦距要對準大約**前面1／3的位置**（排成四排的話就是對準第二排）。
2）拍照人數越多越難掌握快門時機。一切都準備好之後，在按下快門前向大家招呼一聲，然後立刻按下快門。為了預防萬一，一定要拍二張以上。

3）為了使大家都得到充分的照明，在戶外拍攝團體照是最好的。如果必須在室內拍的話，最好使用強力閃光燈，同時讓大家儘量集中靠攏。
如果可以使用室內照明設備的話，請用負片拍攝，沖印時再進行色彩補正。
雖然當場使用濾鏡來補正色調也可以，但是如此一來曝光度必須增加好幾倍，畫面容易產生模糊問題。

景深的特性

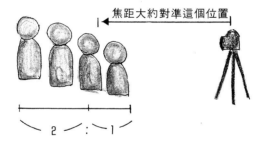

景深具有前方淺、後方深的特性。尤其是距離3~7公尺時，景深比例會變成前1後2的比例，所以排成四排的話，焦距對準第二排就沒問題了。

★建　議
當攝影場地狹窄，攝影距離不足時，也許不得不使用廣角鏡頭來拍攝，但是如果廣角太過度的話又會產生影像扭曲的問題，所以取景時畫面四個角落記得要留下一定的空間。

常見的疑問

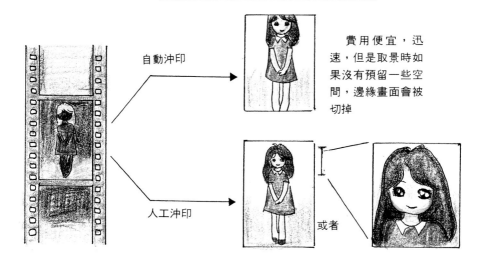

自動沖印和人工沖印有何不同？

自動沖印

費用便宜，迅速，但是取景時如果沒有預留一些空間，邊緣畫面會被切掉

人工沖印

或者

可選擇沖出整個底片畫面或是只取部份畫面放大沖印。費用較貴，費時較久，但是可以做出比自動沖印還要細膩的色彩效果

攝影成果還能用在什麼地方？

除了擺在相框欣賞之外，不妨嘗試印在盤子和馬克杯上，或者印成貼紙、拼圖、電話卡、明信片等來賞玩

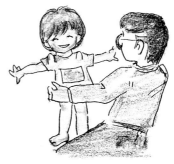

把自己喜歡的照片印在T恤等衣物上也可以增加許多生活樂趣

136

第 3 章

方便的配件

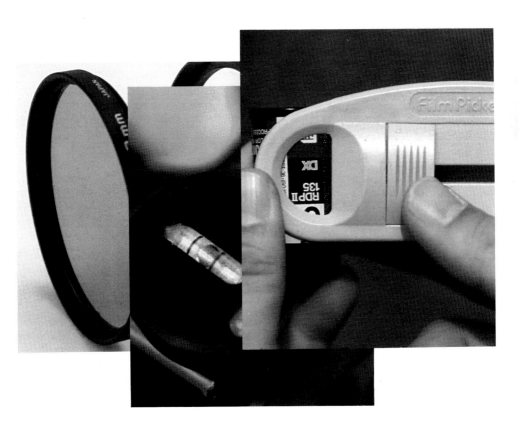

以下是一些方便好用的攝影配件，不妨視個人情況加以選用。

1. 手持式測光表

分為不受周圍亮度影響的**入射式測光表**，以及和相機內藏式測光表相同的**反射式測光表**，還有可以測某一點光度的**定點式測光表**：在要求精密的曝光效果時非常有用。

2. 外接式閃光燈

分為夾式和手握式，當相機沒有內藏閃光裝置，或是內藏閃光燈燈量不足時使用。

3. 連接環

內螺栓口徑較大，外螺栓口徑較小的一種接合器，主要用來連接比鏡頭口徑大的濾鏡。選購時別忘了確認口徑大小。例如：55→→58等。

4. 膠片觀覽器

乳白色的壓克力板下面安上照明
設備，可用來查看正片和負片。

5. 快速裝卸座

方便相機快速裝卸於三腳架的器
具；底座安裝在雲台上，相機則
安裝在表層的金屬板上使用。

6. 三腳架底部增重袋

這是為了增加腳架重量所製的袋
狀物，只要利用手邊的石頭或是
機材等重物就可以使腳架更穩
固。

139

7. 空氣刷
利用風壓來吹掉附著在鏡頭表面和相機內部的砂粒和塵埃。

8. 放大鏡
查看正片、負片，或確認焦點時使用。依照用途有各種不同的倍率。

9. 氣泡水準器
利用水泡來測量水平狀態的器具。在進行連攝影（連接好幾張照片來創造一個超廣角畫面的效果）等需要維持相同水平狀態時很有用。

10. 遮光罩

裝在鏡頭前面以遮擋投射在鏡頭表面的多餘光線。

11. 取片器

當底片跑進軟片匣拿不出來時使用。

12. 含矽樹脂布／麂皮清潔布

不會弄傷鏡頭和機身的柔軟布料和小鹿鞣皮，清潔保養時使用；也可用來保護攝影器材。

13. 閃光感應器／閃光燈
閃光感應器在感應到閃光時會啓動其他外接閃光燈同時發光。另外圖中所示是內置閃光燈。

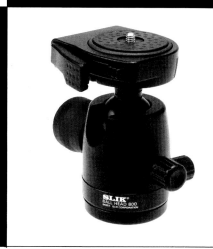

14. 快門線／電磁快門線
接在相機上，不用碰觸機身就可啓動快門。請選擇適合自己相機的種類。

15. 三向雲台（BALL HEAD）
套在腳架上旋緊固定即可，只要鬆開一個調整紐就可以前後左右自由轉動。

16. 單支架

當攝影場所空間狹小，無法使用三腳架時，可以利用這個機動性很強的單支架。只要和三向雲台組合使用就非常方便。

17. 反光板

用來反射光線補光到陰影部份，以減少明暗對比差異。市面上販售的反光板包括：組合式反光板以及收藏簡單、攜帶方便的簡易型反光板。

攝影疑難診斷室

定價：500元

出 版 者：新形象出版事業有限公司
負 責 人：陳偉賢
地　　址：台北縣中和市中和路322號8Ｆ之1
門　　市：北星圖書事業股份有限公司
　　　　　永和市中正路498號
電　　話：29283810（代表）ＦＡＸ：29229041

原　　著：島田冴子
編 譯 者：新形象出版公司編輯部
發 行 人：范一豪
總 策 劃：陳偉昭
文字編輯：賴國平、陳旭虎

總 代 理：北星圖書事業股份有限公司
地　　址：台北縣永和市中正路462號5F
電　　話：29229000（代表）ＦＡＸ：29229041
郵　　撥：0544500-7北星圖書帳戶
印 刷 所：皇甫彩藝印刷股份有限公司

行政院新聞局出版事業登記證／局版台業字第3928號
經濟部公司執／76建三辛字第21473號

■本書如有裝訂錯誤破損缺頁請寄回退換
西元1999年7月　　　　　　　第一版第一刷

國家圖書館出版品預行編目資料

攝影疑難診斷室／島田冴子著；新形象出版公司
　編輯部編譯，--第一版，--臺北縣中和市：
　新形象，1999〔民88〕
　　面：　　公分

　ISBN 957-9679-57-6（平裝）

　1.攝影

950　　　　　　　　　　　　88007365